U0112217

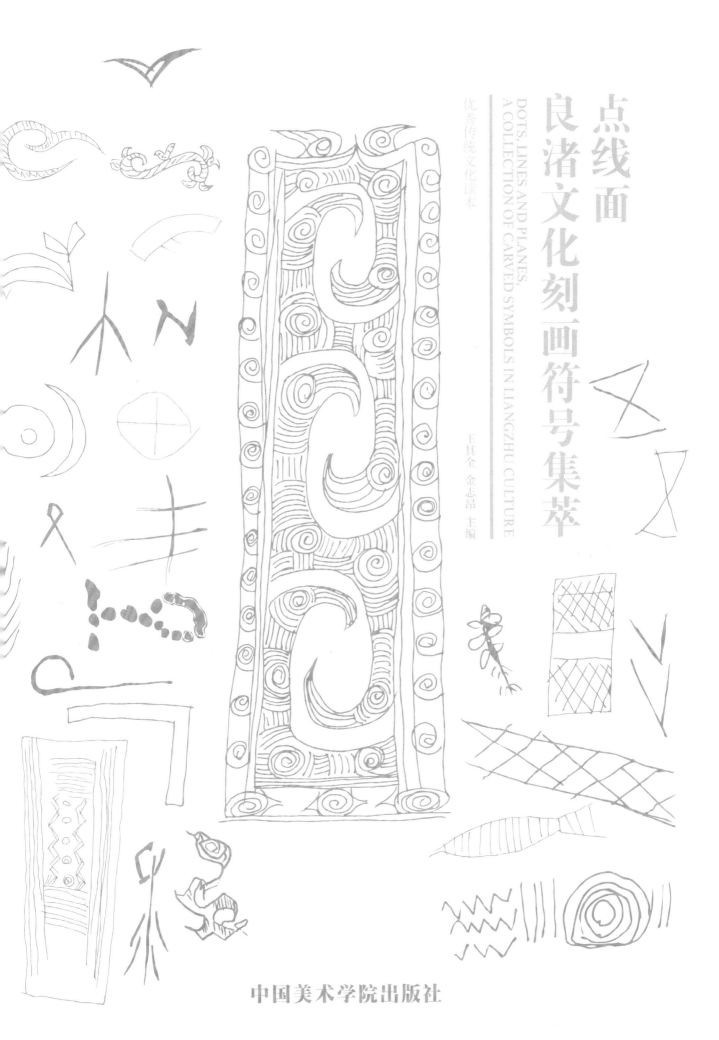

点线面
良渚文化刻画符号集萃

DOTS, LINES AND PLANES,
A COLLECTION OF CARVED SYMBOLS IN LIANGZHU CULTURE

优秀传统文化读本

王其全 金志昂 主编

中国美术学院出版社

责任编辑　刘翠云
封面设计　金志昂
责任校对　杨轩飞
责任印制　张荣胜
拓片制作　李　宏
拍　　摄　金美媛
线　　绘　金志昂

图书在版编目（ＣＩＰ）数据

点线面：良渚文化刻画符号集萃 / 王其全，金志昂
主编 . -- 杭州：中国美术学院出版社，2022.3（2022.6重印）
　（优秀传统文化读本）
　ISBN 978-7-5503-2469-5

　Ⅰ . ①点… Ⅱ . ①王… ②金… Ⅲ . ①良渚文化－图
集 Ⅳ . ① K871.134-64

中国版本图书馆 CIP 数据核字 (2020) 第 246042 号

点线面
良渚文化刻画符号集萃

王其全　金志昂　主编

出 品 人：祝平凡
出版发行：中国美术学院出版社
地　　　址：中国·杭州南山路 218 号　邮政编码: 310002
网　　　址：http://www.caapress.com
经　　　销：全国新华书店
制　　　版：杭州云鼎文化创意有限公司
印　　　刷：杭州捷派印务有限公司
版　　　次：2022 年 3 月第 1 版
印　　　次：2022 年 6 月第 2 次印刷
印　　　张：13
开　　　本：889mm×1194mm　1/16
字　　　数：65 千
印　　　数：801—1800
书　　　号：ISBN 978-7-5503-2469-5
定　　　价：138.00 元

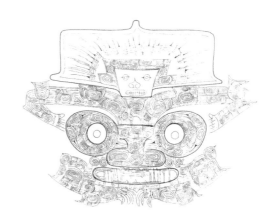

序言

　　中共中央总书记习近平在主持中共中央政治局第二十三次集体学习时强调，当今中国正经历广泛而深刻的社会变革，也正进行着坚持和发展中国特色社会主义的伟大实践创新。我们的实践创新必须建立在历史发展规律之上，必须行进在历史正确方向之上。要高度重视考古工作，努力建设中国特色、中国风格、中国气派的考古学，更好认识源远流长、博大精深的中华文明，为弘扬中华优秀传统文化、增强文化自信提供坚强支撑。

　　他指出，考古工作是一项重要文化事业，也是一项具有重大社会政治意义的工作。考古工作是展示和构建中华民族历史、中华文明瑰宝的重要工作。认识历史离不开考古学。历史文化遗产不仅生动述说着过去，也深刻影响着当下和未来；不仅属于我们，也属于子孙后代。保护好、传承好历史文化遗产是对历史负责、对人民负责。我们要加强考古工作和历史研究，让收藏在博物馆里的文物、陈列在广阔大地上的遗产、书写在古籍里的文字都活起来，丰富全社会历史文化滋养（新华社，2020 年 9 月 29 日）。

　　良渚遗址是人类早期文化遗址之一，被誉为中华文明之光——良渚文化的发祥地，也是实证中华五千年文明史的圣地。2019 年 7 月，中国良渚古城遗址获准列入世界遗产名录。2020 年，良渚古城遗址入选首批"浙江文化印记"。

文字是人类社会历史发展过程中的必然产物，是人类在长期生产实践中逐渐形成并演变而来的。文字把人类社会的原始阶段和文明阶段区分开来。人生识字糊涂始。文字的来源众说纷纭。①结绳记事说。《周易·系辞下》："上古结绳而治，后世圣人易之以书契。"郑玄注："事大，大结其绳，事小，小结其绳。"结绳是一种表意形式，表示数字或方位的简单概念。契刻是在器物上留痕实现表意的手段和方法。汉朝刘熙《释名·释书契》中说："契，刻也，刻识其数也。"②伏羲造字说。《三皇本纪》：伏羲"有圣德，仰则观象于天，俯则观法于地，旁观神明之德，以类万物之情，造书契以代结绳之政。"③仓颉造字说。《淮南子·本经训》："昔者仓颉作书，而天雨粟，鬼夜哭。"④"六书"说。汉代学者许慎《说文解字》中总结归纳为：指事、象形、形声、会意、转注、假借。⑤图画说。图画转变成文字只有在"有了较普通、较广泛的语言"之后才有可能。唐兰先生在《中国文字学》中说："文字的产生，本是很自然的，几万年前旧石器时代的人类，已经有很好的绘画，这些画大抵是动物和人像，这是文字的前驱。"又说："文字本于图画，最初的文字是可以读出来的图画，但图画却不一定都能读。后来，文字跟图画渐渐分歧，差别逐渐显著，文字不再是图画的，而是书写的。"姜亮夫《古文字学》："汉文字的一切规律，全部表现在小篆形体之中，这是自绘画文字进而为甲文金文以后的最后阶段，它总结了汉字发展的全部趋向，全部规律，也体现了汉字结构的全部精神。"

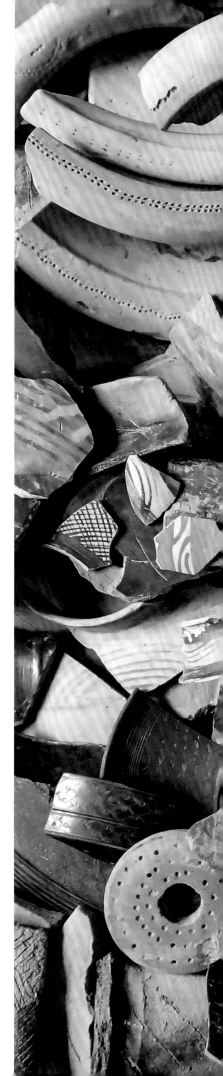

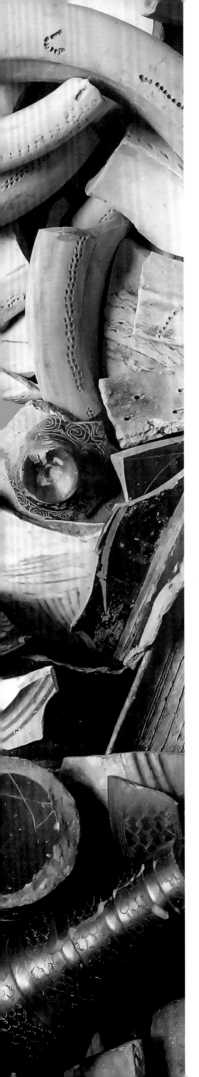

　　中国的文字是我们祖先集体智慧的结晶。良渚文化与文字的关系有多位专家学者的阐述和论证。良渚文化遗存发现于 20 世纪 30 年代，当时就有学者注意到出土器物上的刻画符号。20 世纪 70 年代后，良渚文化分布区域内各遗址陆续出土了数量更多的刻画符号，为学界所瞩目。2003 年至 2006 年，浙江省文物考古研究所与平湖市博物馆联合对林埭镇群丰村的庄桥坟遗址进行了两期发掘，发现遗址中共有 240 余件器物有刻画符号。相关专家认为，这是迄今为止在中国发现的最早的原始文字。这些原始文字是否为甲骨文的前身还有待商榷，但也可能说明，文字的起源是多样化的。作为中国目前最早的文字之一，它在中国文字史上的意义是不言而喻的。刻画符号对于中国文字起源的意义十分重大。上海人民出版社出版的《良渚文化刻画符号》一书，全面收录了 550 余件良渚文化遗址出土器物中的 656 个刻画符号，对史前刻画符号和文字起源问题的研究起到积极的推动作用。

　　《点线面：良渚文化刻画符号集萃》一书，共收录 300 余件良渚文化器物上的 500 余个刻画符号，按照其各自的笔画和结构组合特点，进行归类整理和展示。既有实物原件照片，又有对应实物的精致拓片以及简要的文字描述。因为编者缺少专业和系统的文字研究基础，出于对文字和学术的敬畏，不做武断臆测，只是依托个人收藏的实物材料，做真实面貌的如实呈现，为文字研究爱好者提供实物资料和传递些许遥远的信息。旨在对深入系统研究文字起源有所裨益，对艺术工作者的创作设计有所启发，为传承与弘扬中华优秀传统文化尽绵薄之力。

目 录

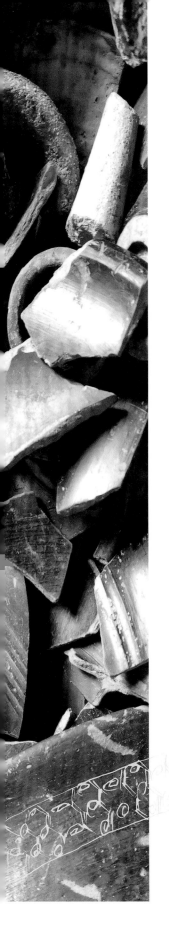

PATTERNS
DOTS, LINES AND PLANES,
A COLLECTION OF CARVED SYMBOLS IN LIANGZHU CULTURE

壹·妙笔生花

龙形壶嘴、蛇形纹

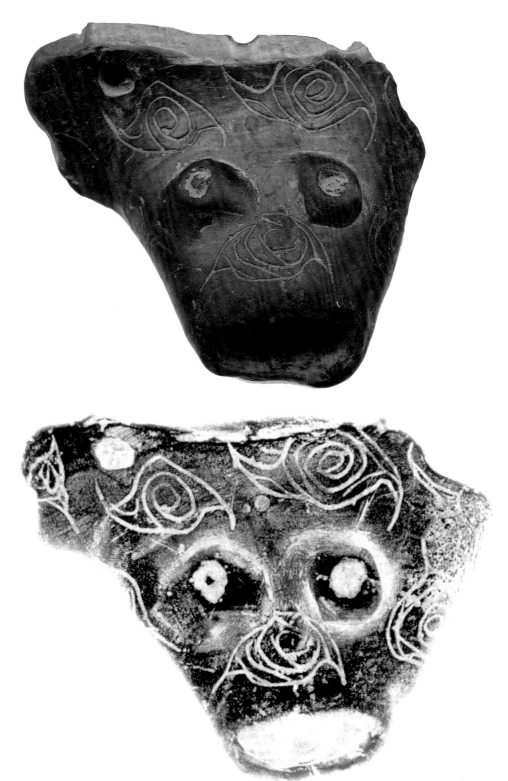

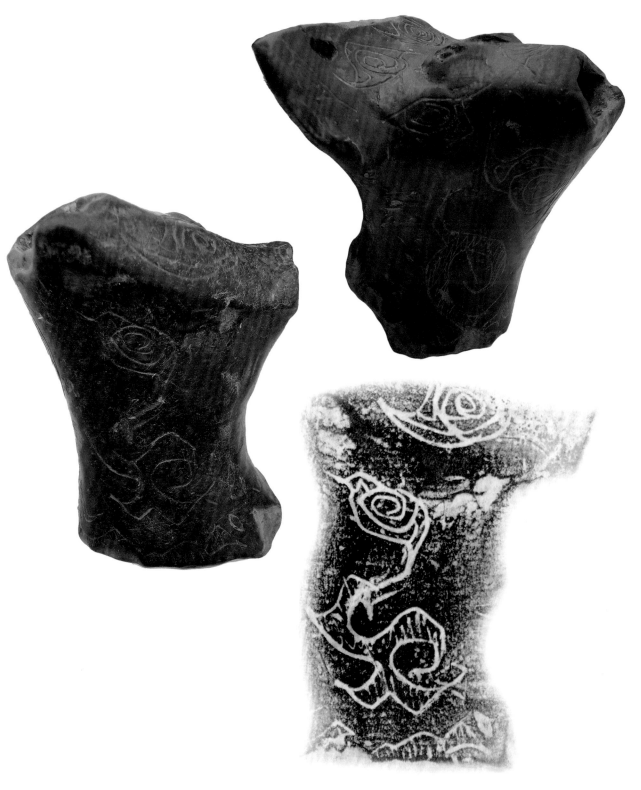

1-01 黑皮陶壶嘴及拓本，
烧后刻图形于嘴周外壁

鸟图腾、狐狸形纹、蚕形纹

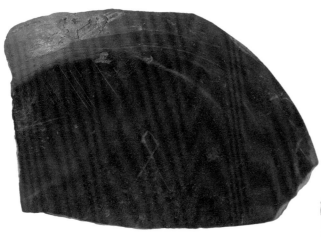

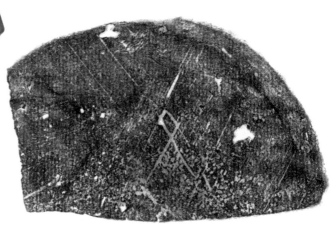

1-02 黑皮陶残盘底及拓本,
烧后刻图形于底外壁

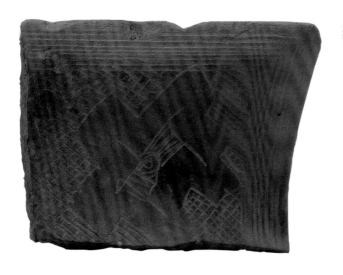

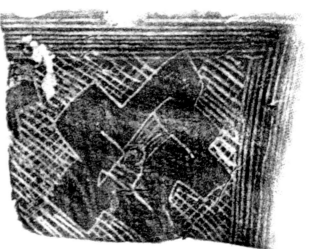

1-03 黄褐皮陶残耳及拓本,
烧后刻图形于耳面内壁

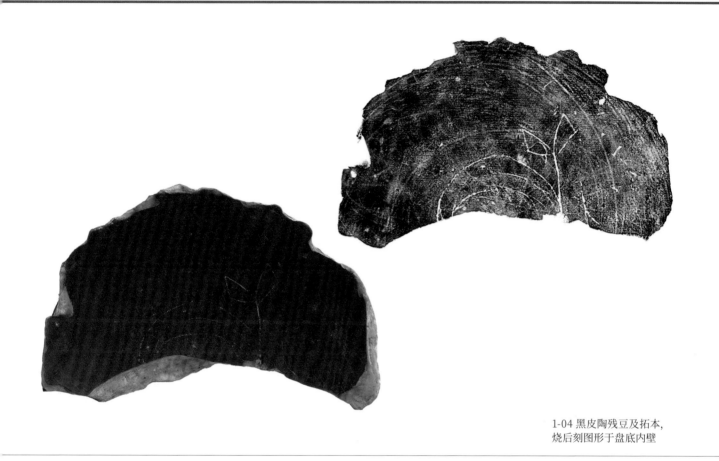

1-04 黑皮陶残豆及拓本，
烧后刻图形于盘底内壁

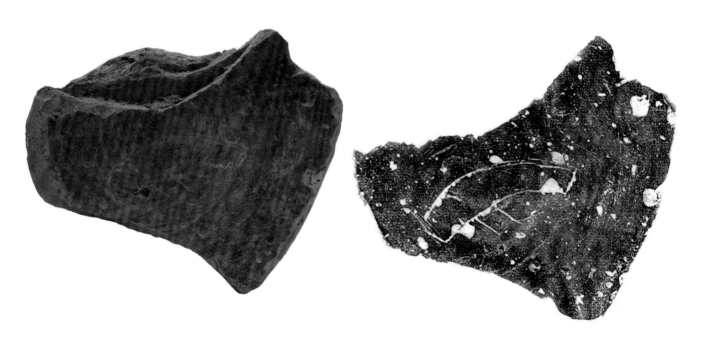

1-05 黑皮陶残豆及拓本，
烧后刻图形于盘底内壁

鸟形纹、围格纹、鱼形纹

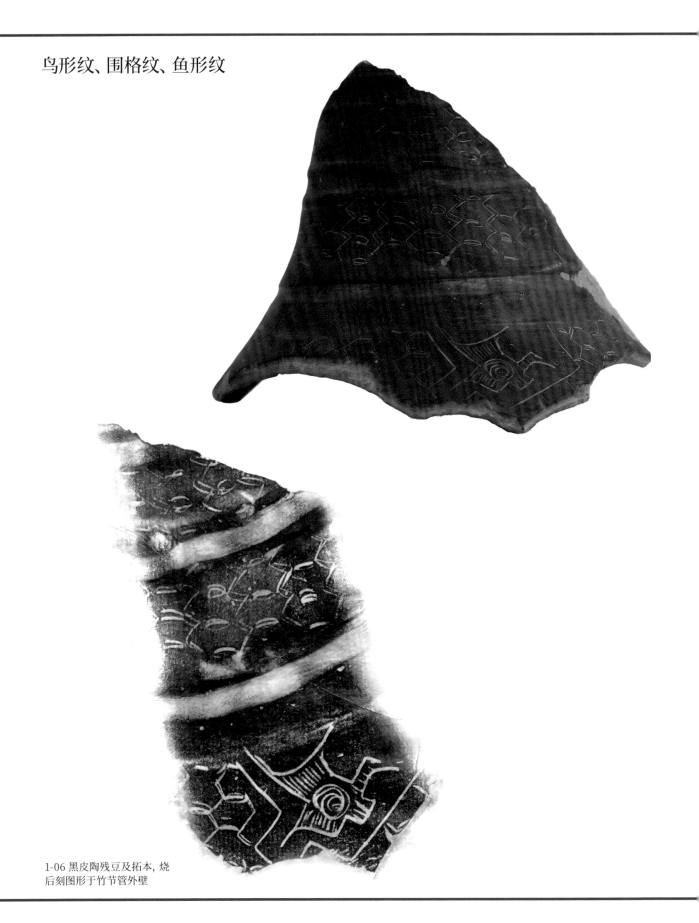

1-06 黑皮陶残豆及拓本，烧
后刻图形于竹节管外壁

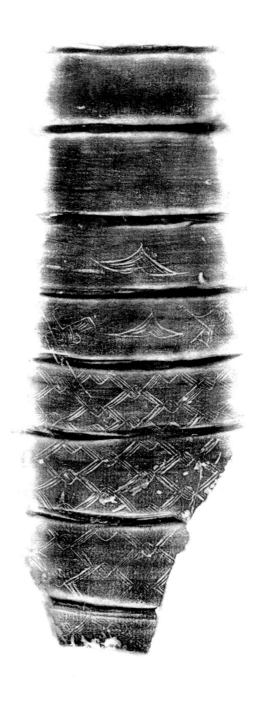

1-07 黑皮陶残豆及拓本，
烧后刻图形于竹节管外壁

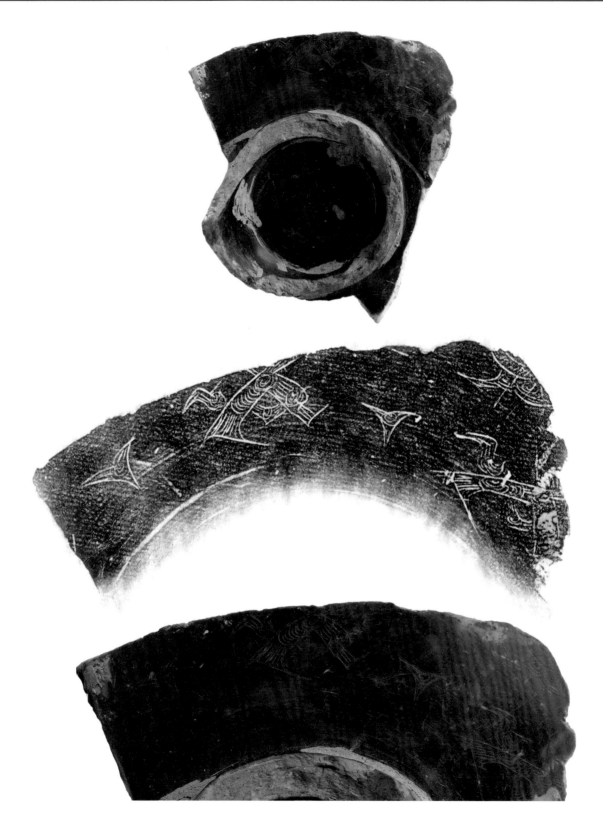

1-08黑皮陶残豆及拓本，
烧后刻图形于盘底外壁

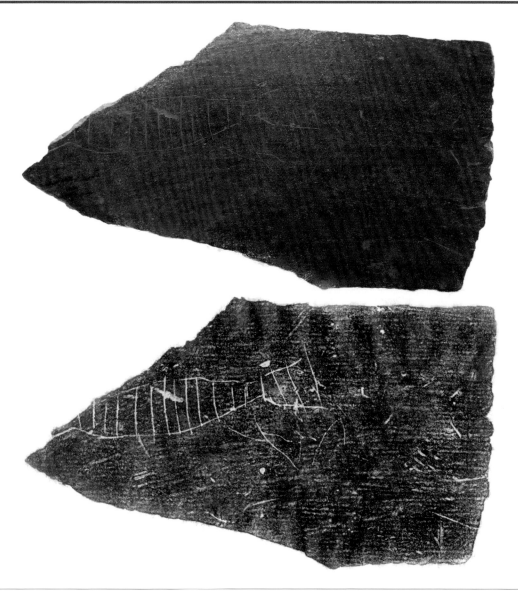

1-09 黑皮陶残罐及拓本，
烧后刻图形于腹外壁

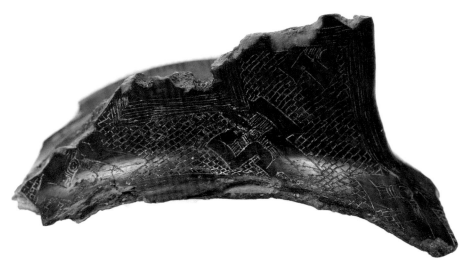

1-10 黑皮陶残宽把杯，烧
后刻图形于手把外壁

鸟形纹、草格纹、龙形纹、鳄鱼纹

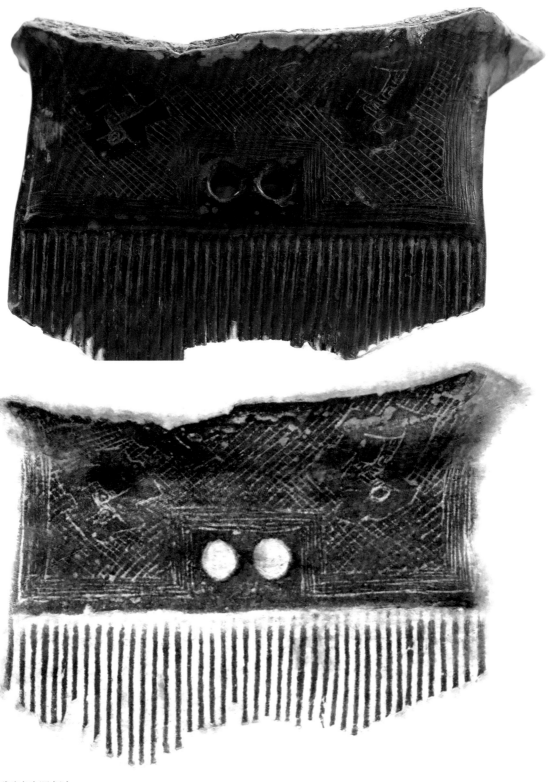

1-11 黑皮陶残宽把杯及拓本,
烧后刻图形于手把外壁

1-12 黑皮陶残宽把杯，
烧后刻图形于肩外壁

1-13 黑皮陶残豆及拓本，
烧后刻图形于竹节管外壁

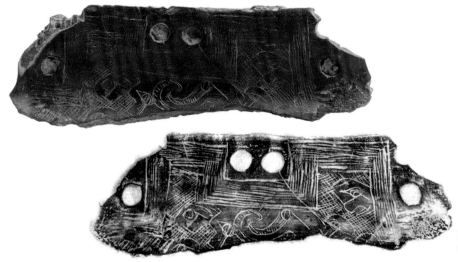

1-14 黑皮陶残宽把杯及拓本，
烧后刻图形于手把外壁

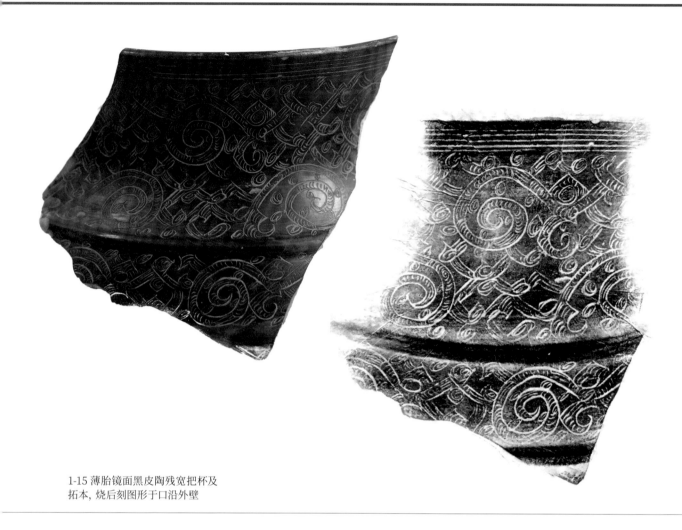

1-15 薄胎镜面黑皮陶残宽把杯及
拓本, 烧后刻图形于口沿外壁

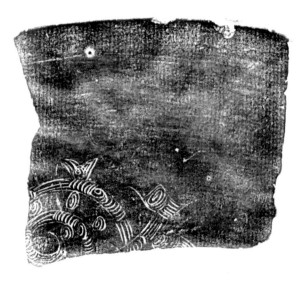

1-16 黑皮陶残盖及拓本,
烧后刻图形于盖子外壁

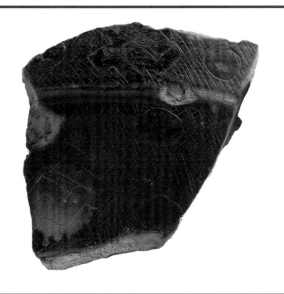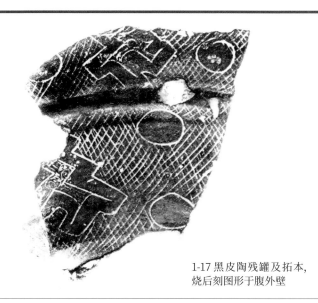

1-17 黑皮陶残罐及拓本,
烧后刻图形于腹外壁

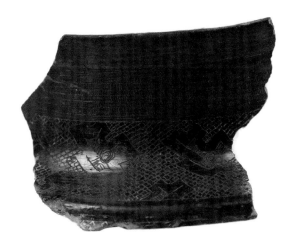

1-18 薄胎镜面黑皮陶残宽把杯及
拓本, 烧后刻图形于口沿外壁

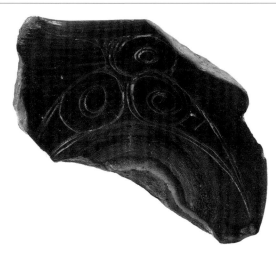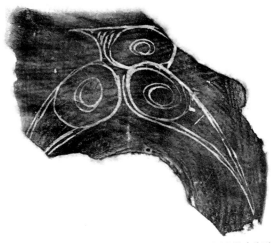

1-19 黑皮陶残豆及拓本,
烧后刻图形于盘底外壁

1-20 黑皮陶残豆及拓本,
烧后刻图形于竹节管外壁

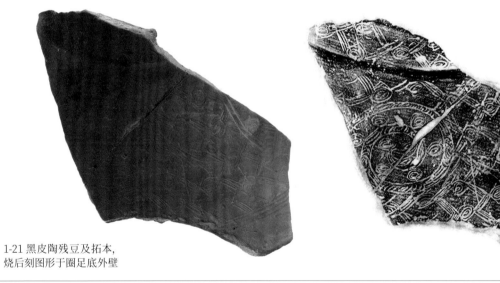

1-21 黑皮陶残豆及拓本,
烧后刻图形于圈足底外壁

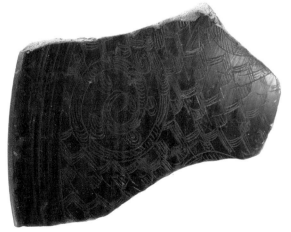
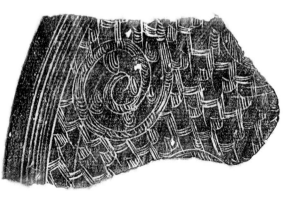

1-22 黑皮陶残豆及拓本,
烧后刻图形于圈足底外壁

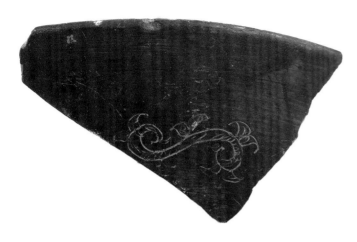
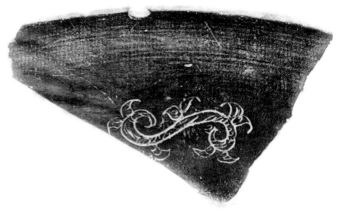

1-23 黑皮陶残盘口沿及拓本,
烧后刻图形于口沿外壁

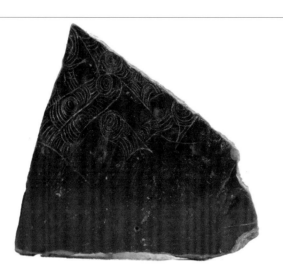
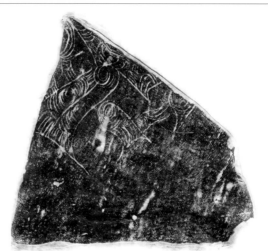

1-24 黑皮陶残片及拓本,
烧后刻图形于外壁

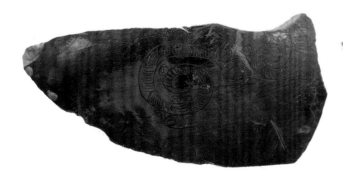
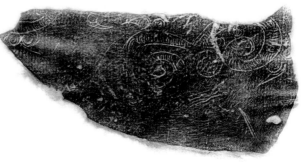

1-25 黑皮陶残罐及拓本,
烧后刻图形于腹外壁

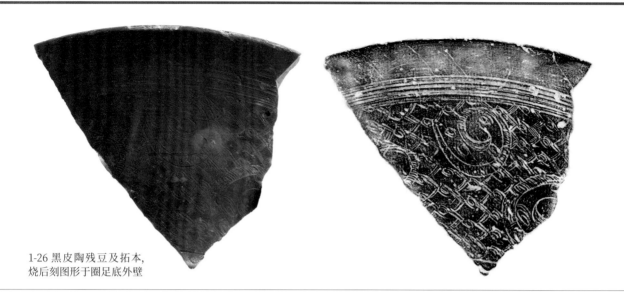

1-26 黑皮陶残豆及拓本,
烧后刻图形于圈足底外壁

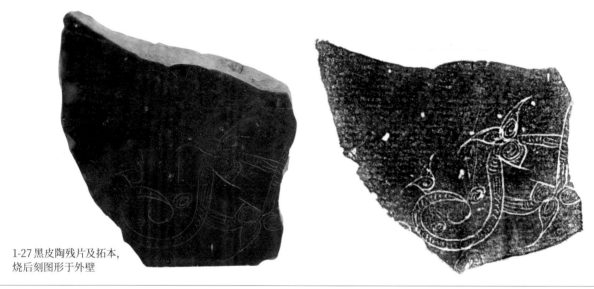

1-27 黑皮陶残片及拓本,
烧后刻图形于外壁

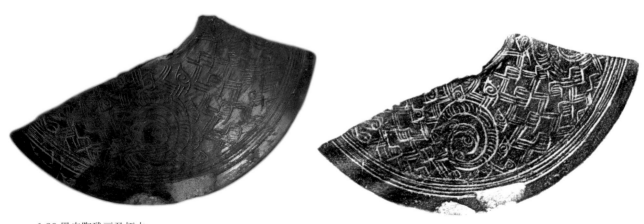

1-28 黑皮陶残豆及拓本,
烧后刻图形于圈足底外壁

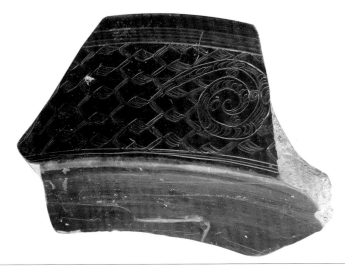
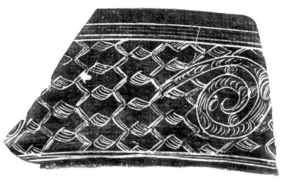

1-29 镜面黑皮陶残豆及拓本,
烧后刻图形于盘口沿外壁

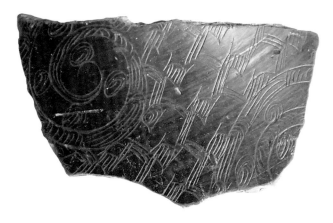
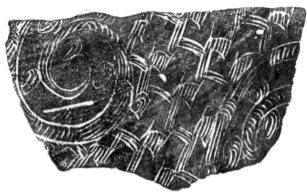

1-30 黑皮陶残片及拓本,
烧后刻图形于外壁

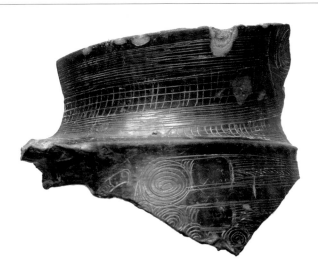
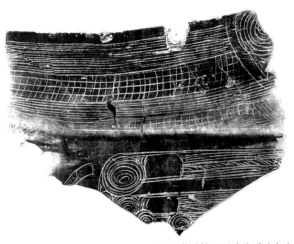

1-31 薄胎镜面黑皮陶残宽把杯及
拓本,烧后刻图形于口沿外壁

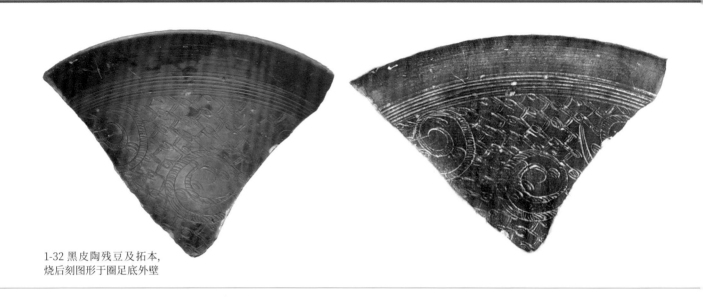

1-32 黑皮陶残豆及拓本,
烧后刻图形于圈足底外壁

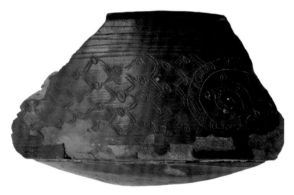 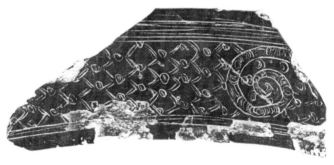

1-33 黑皮陶残豆及拓本,
烧后刻图形于盘口沿外壁

 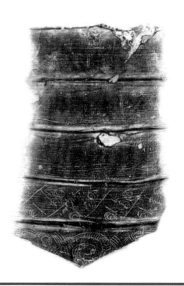

1-34 黑皮陶残豆及拓本,
烧后刻图形于竹节管外壁

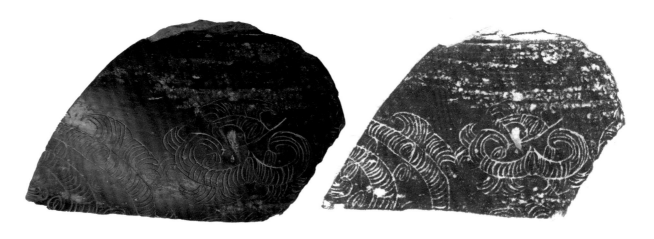

1-35 黑皮陶残罐及拓本,
烧后刻图形于腹外壁

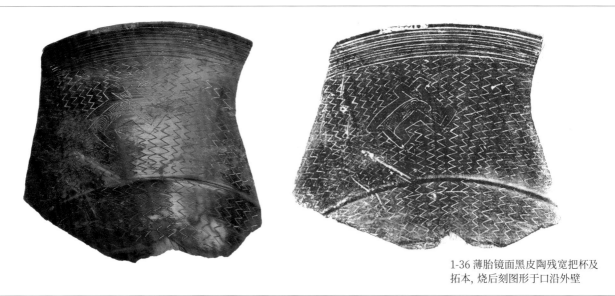

1-36 薄胎镜面黑皮陶残宽把杯及
拓本, 烧后刻图形于口沿外壁

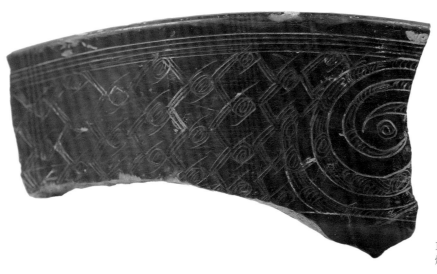

1-37 镜面黑皮陶残豆及拓本,
烧后刻图形于盘口沿外壁

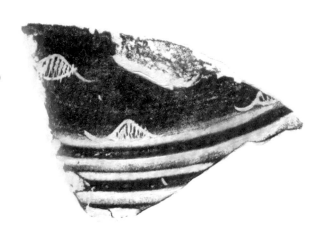

1-38 黑皮陶残双耳壶及拓本，
烧后刻图形于腹部外壁

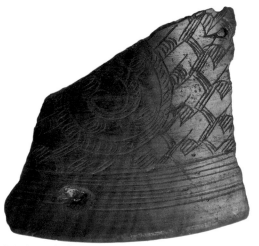
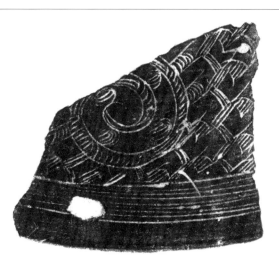

1-39 黑皮陶残豆及拓本，
烧后刻图形于圈足底外壁

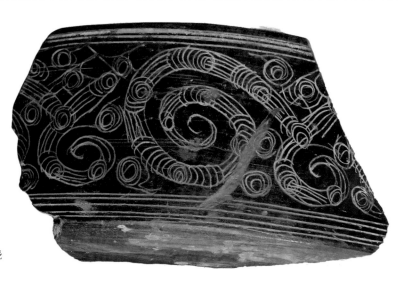

1-40 镜面黑皮陶残豆，烧
后刻图形于盘口沿外壁

刻纹纺轮

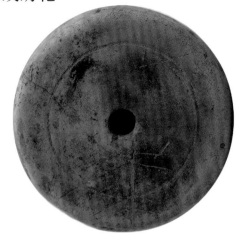
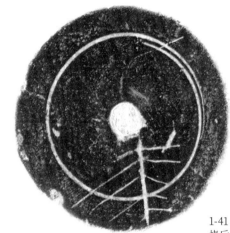

1-41 黑皮陶纺轮及拓本，
烧后刻图形于轮面

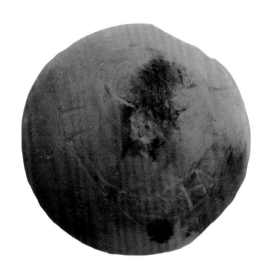
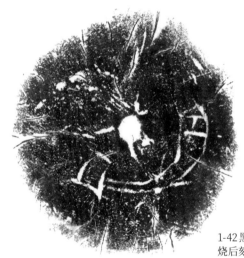

1-42 黑皮陶纺轮及拓本，
烧后刻图形于轮面

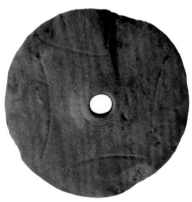

1-43 灰陶纺轮及拓本，
烧后刻图形于轮面

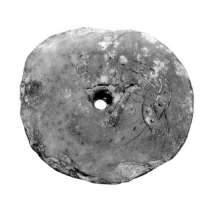

1-44 灰陶纺轮，烧
后刻图形于轮面

龟形纹、海鸟纹、建筑物、几何纹

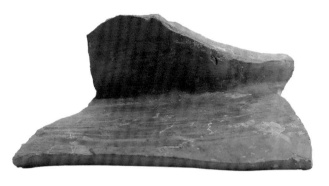 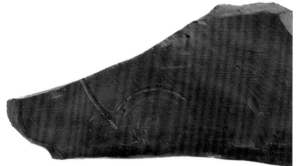

1-45 灰皮陶残罐, 烧前
刻图形于口沿内壁

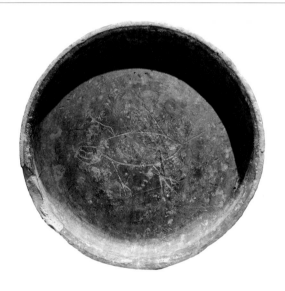

1-46 灰皮陶残罐, 烧后
刻图形于底外壁

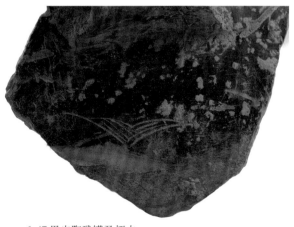 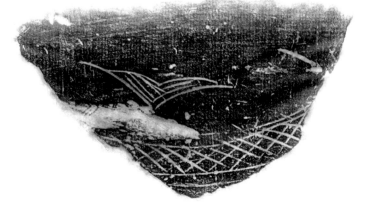

1-47 黑皮陶残罐及拓本,
烧后刻图形于腹部外壁

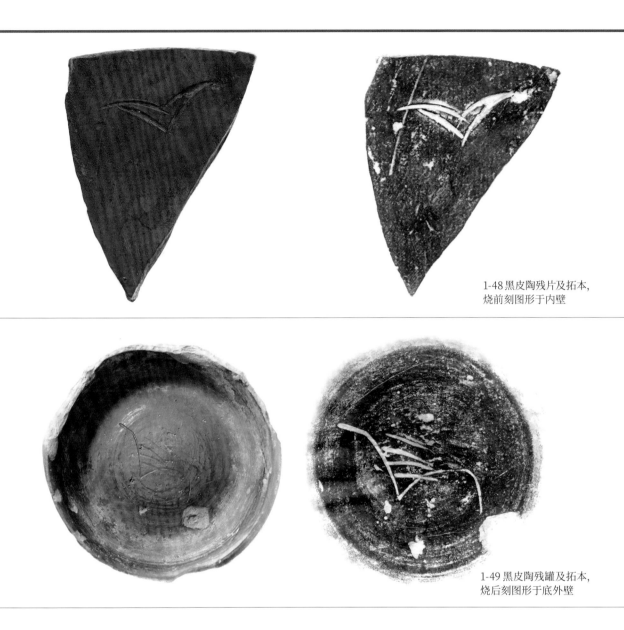

1-48黑皮陶残片及拓本，
烧前刻图形于内壁

1-49 黑皮陶残罐及拓本，
烧后刻图形于底外壁

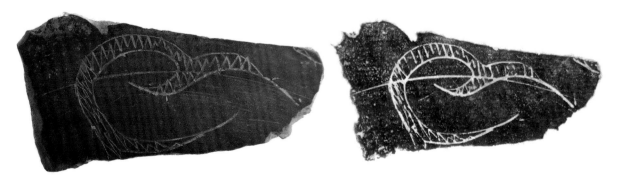

1-50黑皮陶残片及拓本，
烧后刻图形于外壁

1-51 薄胎镜面黑皮陶残尊及拓
本，烧后刻图形于圈足外壁

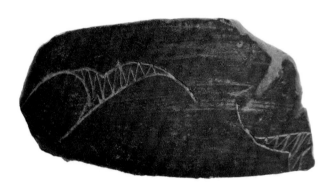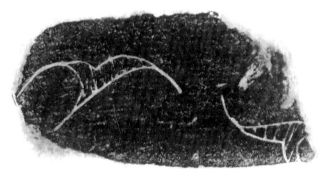

1-52 黑皮陶残片及拓本，
烧后刻图形于外壁

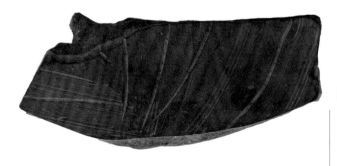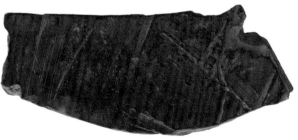

1-53 黑皮陶残片，烧前、
烧后刻于内外两壁

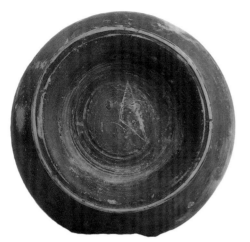

1-54 薄胎黑皮陶钵, 烧后
刻图形于底外壁

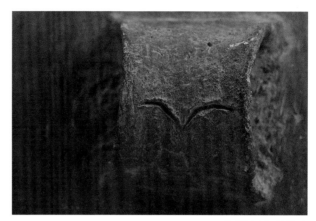

1-55 夹砂黑皮陶鼎盖子,
烧前刻图形于钮外壁

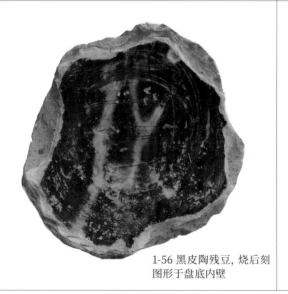

1-56 黑皮陶残豆, 烧后刻
图形于盘底内壁

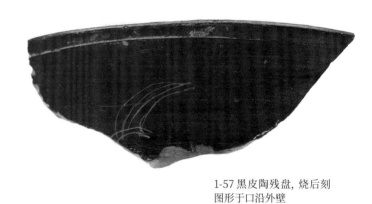

1-57 黑皮陶残盘, 烧后刻
图形于口沿外壁

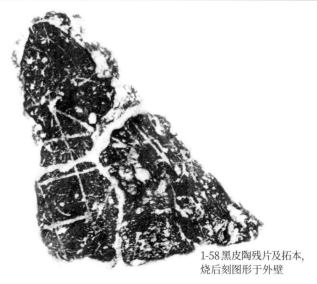

1-58 黑皮陶残片及拓本,
烧后刻图形于外壁

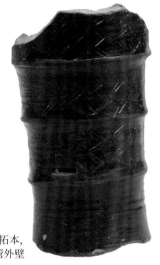
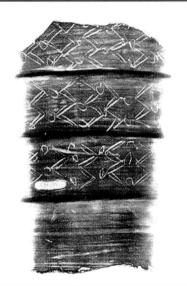

1-59 黑皮陶残豆及拓本，
烧后刻图形于竹节管外壁

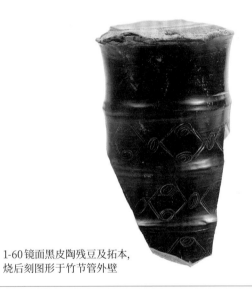
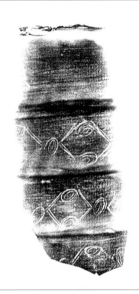

1-60 镜面黑皮陶残豆及拓本，
烧后刻图形于竹节管外壁

1-61 黑皮陶残豆及拓本，
烧后刻图形于竹节管外壁

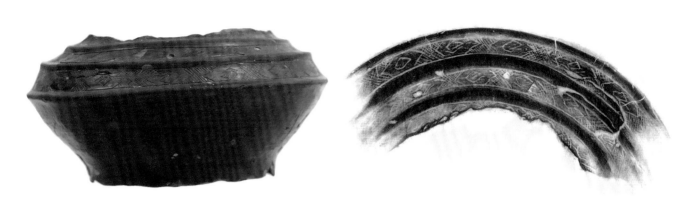

1-62黑皮陶残罐及拓本，
烧后刻图形于肩腹外壁

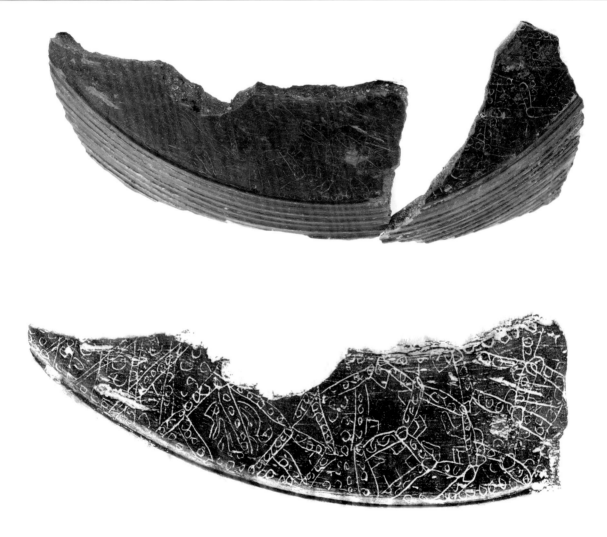

1-63夹砂黑皮陶残盘及拓
本，烧后刻图形于底外壁

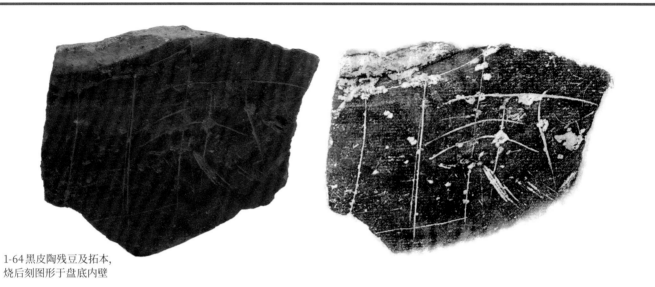

1-64黑皮陶残豆及拓本,
烧后刻图形于盘底内壁

1-65黑皮陶残豆及拓本,
烧后刻图形于盘底内壁

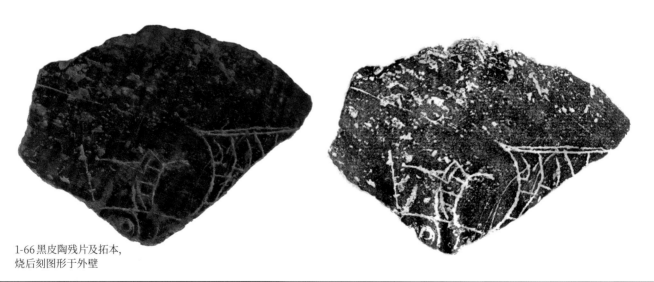

1-66黑皮陶残片及拓本,
烧后刻图形于外壁

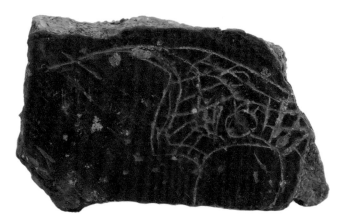
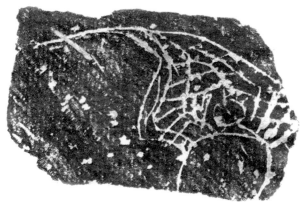

1-67 夹砂黑皮陶残豆及拓本,
烧后刻图形于盘底内壁

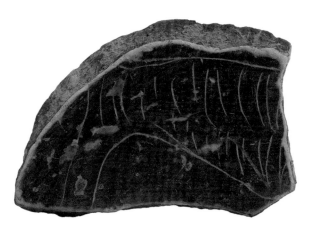
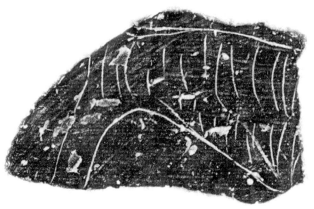

1-68 黑皮陶残豆及拓本,
烧后刻图形于盘底内壁

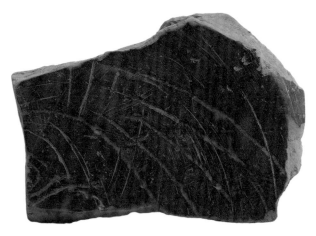
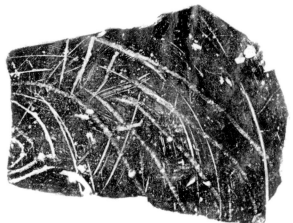

1-69 黑皮陶残豆及拓本,
烧后刻图形于盘底内壁

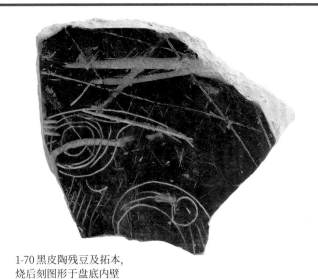
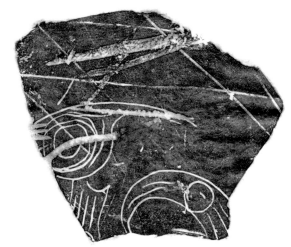

1-70 黑皮陶残豆及拓本，
烧后刻图形于盘底内壁

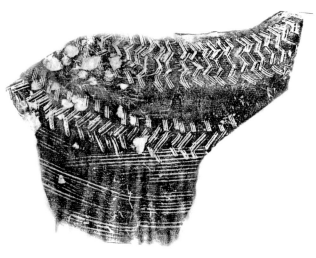

1-71 黑皮陶残罐及拓本，
烧前刻图形于腹部外壁

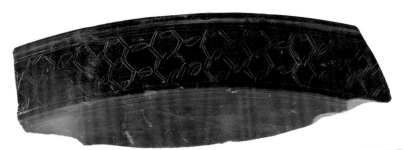

1-72 黑皮陶残豆及拓本，
烧后刻图形于盘口沿外壁

1-73 黑皮陶残豆及拓本，
烧后刻图形于圈足底外壁

 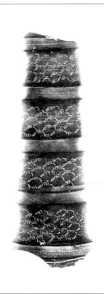

1-74 黑皮陶残豆及拓本，
烧后刻图形于竹节管外壁

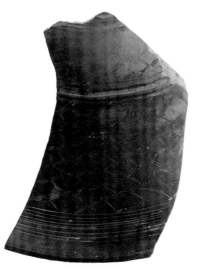 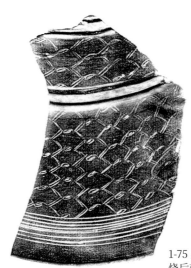

1-75 黑皮陶残豆及拓本，
烧后刻图形于圈足底外壁

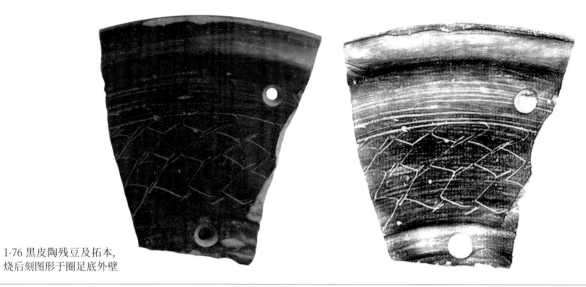

1-76 黑皮陶残豆及拓本,
烧后刻图形于圈足底外壁

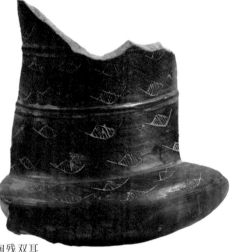

1-77 薄胎镜面黑皮陶残双耳
壶及拓本, 烧后刻图形于外壁

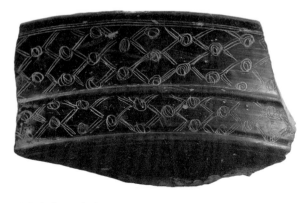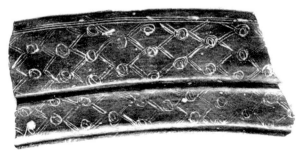

1-78 黑皮陶残豆及拓本,
烧后刻图形于盘口沿外壁

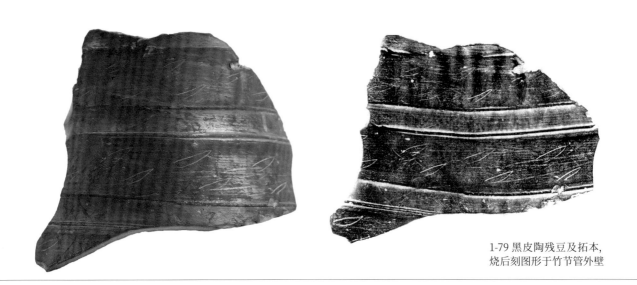

1-79 黑皮陶残豆及拓本，
烧后刻图形于竹节管外壁

1-80 黑皮陶残盘，烧后刻
图形于口沿外壁

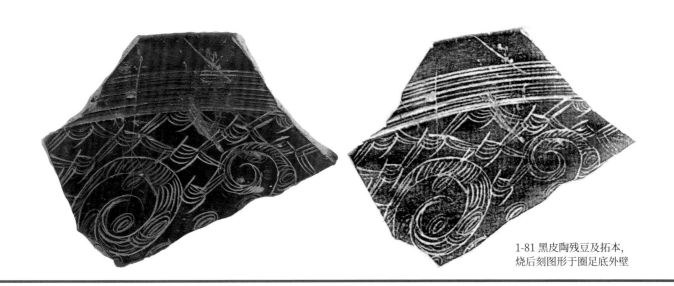

1-81 黑皮陶残豆及拓本，
烧后刻图形于圈足底外壁

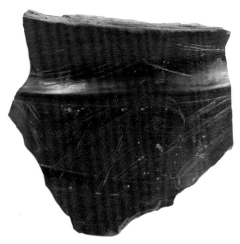
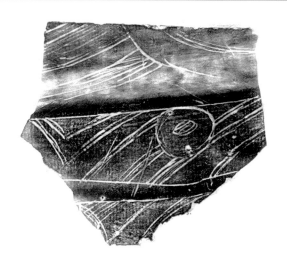

1-82 薄胎镜面黑皮陶残宽把杯及
拓本，烧后刻图形于腹部外壁

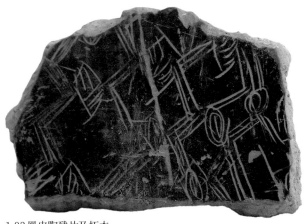
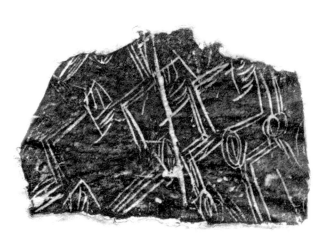

1-83 黑皮陶残片及拓本，
烧后刻图形于外壁

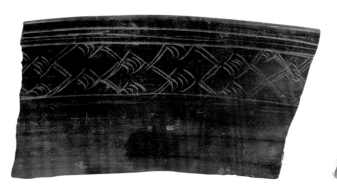
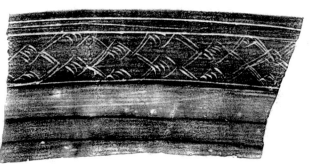

1-84 黑皮陶残豆及拓本，
烧后刻图形于盘口沿外壁

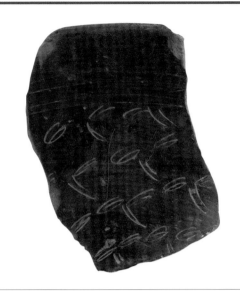 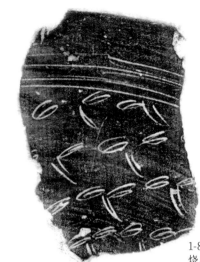

1-85 黑皮陶残豆及拓本，
烧后刻图形于圈足底外壁

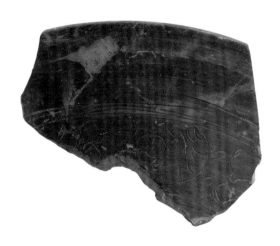 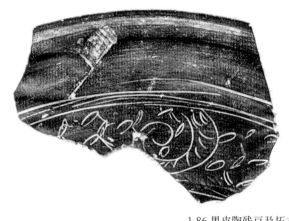

1-86 黑皮陶残豆及拓本，
烧后刻图形于圈足底外壁

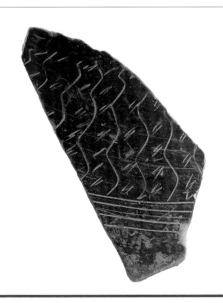 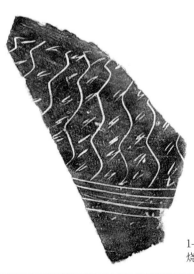

1-87 黑皮陶残豆及拓本，
烧后刻图形于圈足底外壁

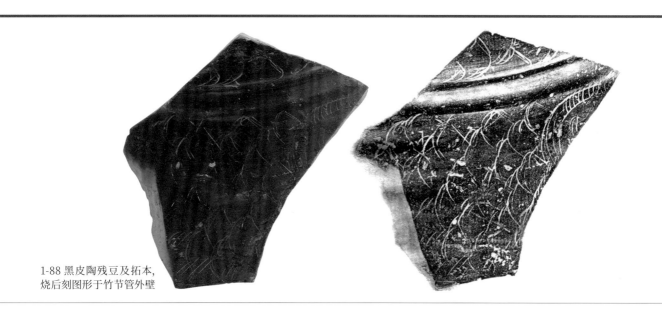

1-88 黑皮陶残豆及拓本,
烧后刻图形于竹节管外壁

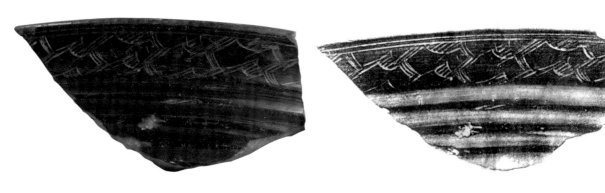

1-89 黑皮陶残豆及拓本,
烧后刻图形于盘口沿外壁

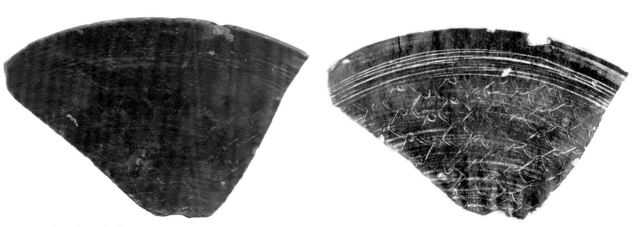

1-90 黑皮陶残豆及拓本,
烧后刻图形于圈足底外壁

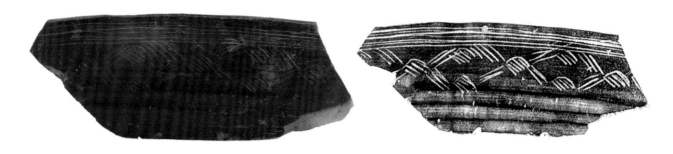

1-91 黑皮陶残豆及拓本,
烧后刻图形于盘口沿外壁

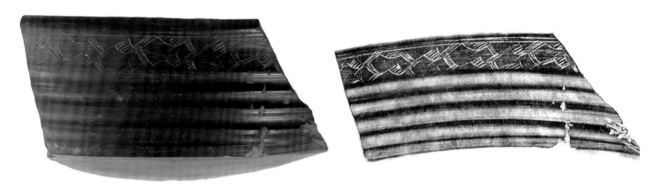

1-92 镜面黑皮陶残豆及拓本,
烧后刻图形于盘口沿外壁

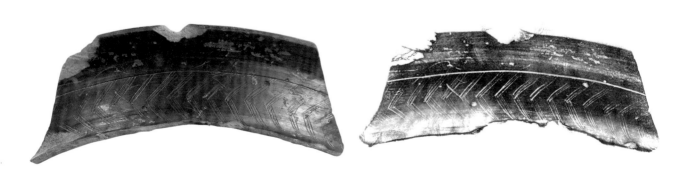

1-93 薄胎镜面黑皮陶残宽把杯及
拓本, 烧后刻图形于口沿外壁

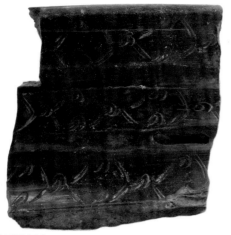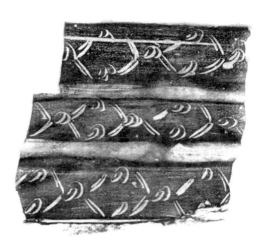

1-94 黑皮陶残豆及拓本，
烧后刻图形于竹节管外壁

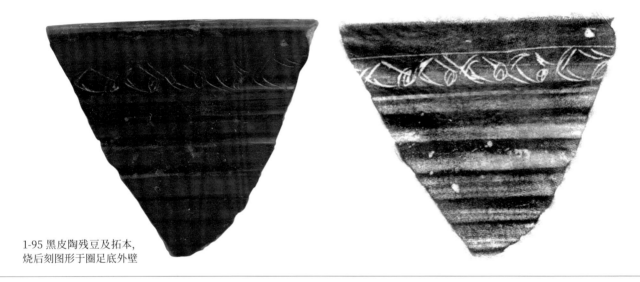

1-95 黑皮陶残豆及拓本，
烧后刻图形于圈足底外壁

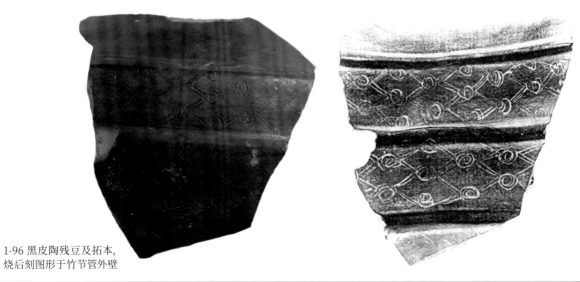

1-96 黑皮陶残豆及拓本，
烧后刻图形于竹节管外壁

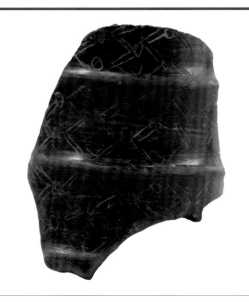

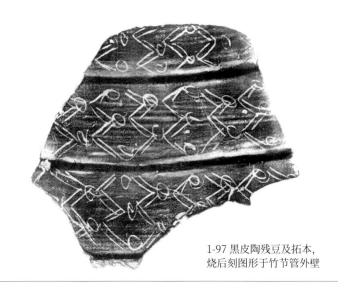

1-97 黑皮陶残豆及拓本，
烧后刻图形于竹节管外壁

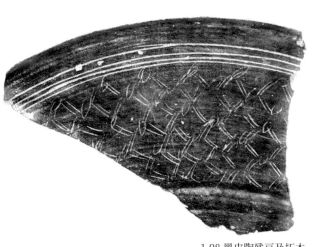

1-98 黑皮陶残豆及拓本，
烧后刻图形于圈足底外壁

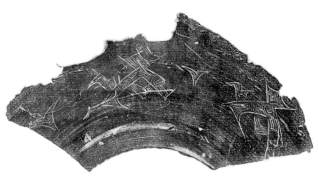

1-99 黑皮陶残豆及拓本，
烧后刻图形于盘底外壁

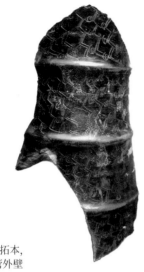

1-100 黑皮陶残豆及拓本，
烧后刻图形于竹节管外壁

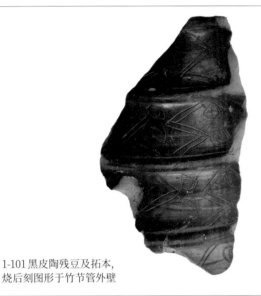

1-101 黑皮陶残豆及拓本，
烧后刻图形于竹节管外壁

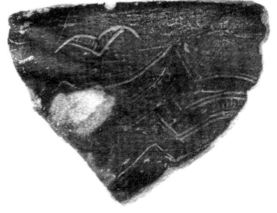

1-102 黑皮陶残罐及拓本，
烧后刻图形于腹部外壁

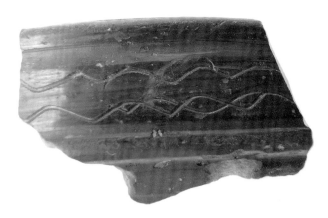
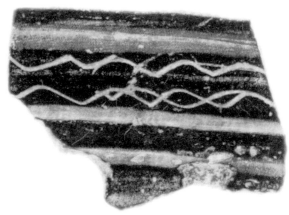

1-103 黑皮陶残豆及拓本,
烧后刻图形于盘口沿外壁

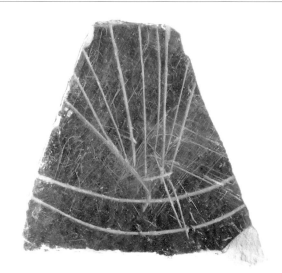
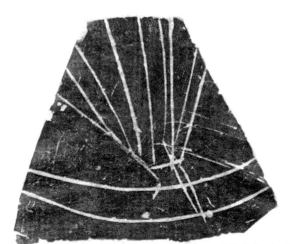

1-104 黑皮陶残片及拓本,
烧后刻图形于外壁

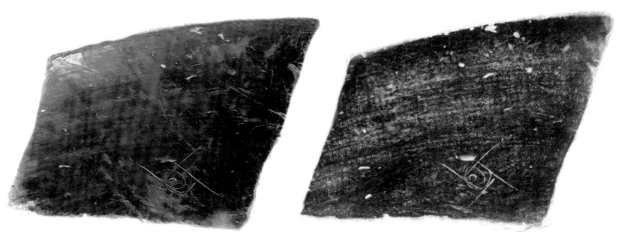

1-105 黑皮陶残碗及拓本,
烧后刻图形于腹部外壁

1-106 黑皮陶残碗及拓本,
烧后刻图形于腹部外壁

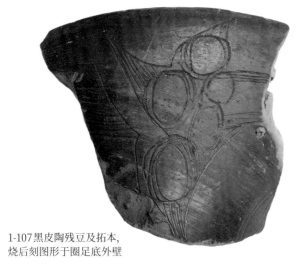
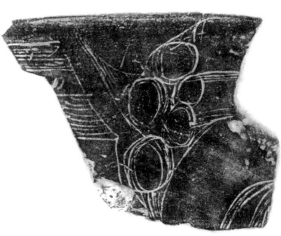

1-107 黑皮陶残豆及拓本,
烧后刻图形于圈足底外壁

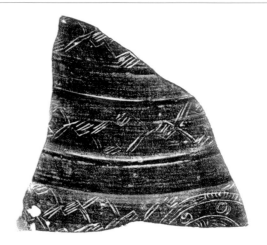

1-108 镜面黑皮陶残豆及拓本,
烧后刻图形于竹节管外壁

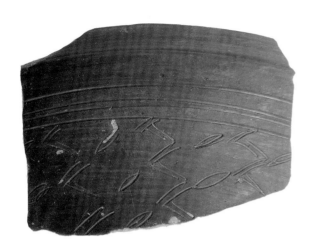 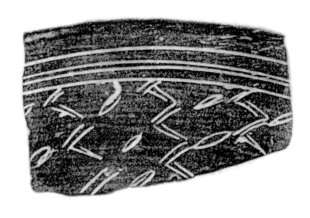

1-109 黑皮陶残豆及拓本，
烧后刻图形于圈足底外壁

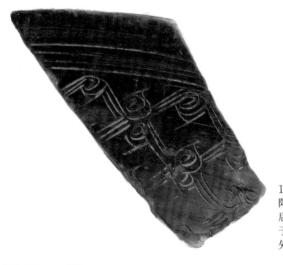

1-110 黑皮
陶残豆，烧
后刻图形
于圈足底
外壁

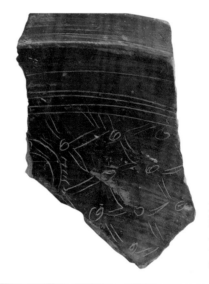

1-111 黑皮
陶残豆，烧
后刻图形
于盘口沿
外壁

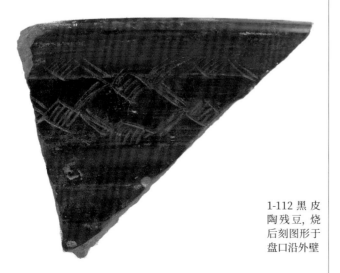

1-112 黑皮
陶残豆，烧
后刻图形于
盘口沿外壁

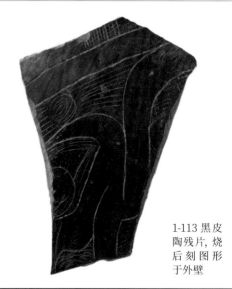

1-113 黑皮
陶残片，烧
后刻图形
于外壁

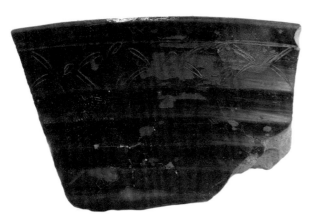

1-114 黑皮陶残豆，烧
后刻图形于盘口沿外壁

1-115 黑皮陶残片，
烧后刻图形于内壁

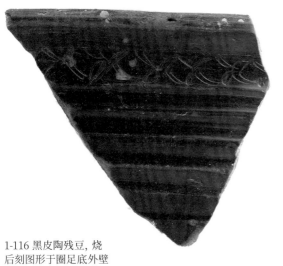

1-116 黑皮陶残豆，烧
后刻图形于圈足底外壁

1-117 黑皮陶盘残片，
烧后刻图形于口沿外壁

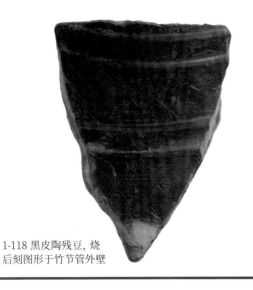

1-118 黑皮陶残豆，烧
后刻图形于竹节管外壁

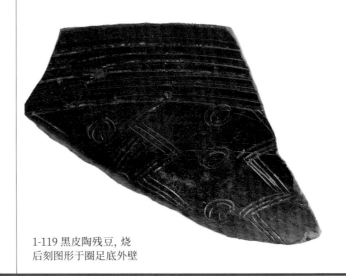

1-119 黑皮陶残豆，烧
后刻图形于圈足底外壁

圈形纹、有段石锛、点圈纹

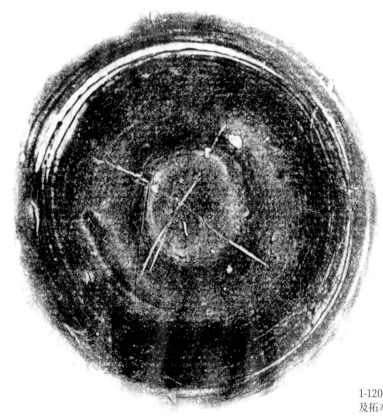

1-120 薄胎镜面黑皮陶双耳壶
及拓本, 烧后刻图形于底外壁

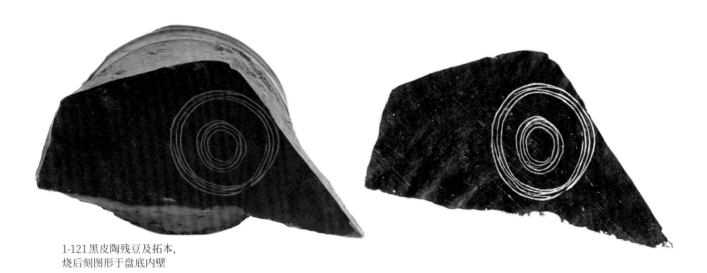

1-121黑皮陶残豆及拓本，
烧后刻图形于盘底内壁

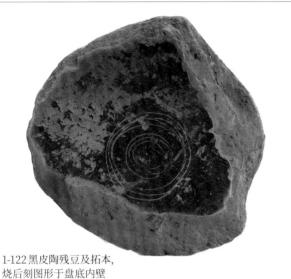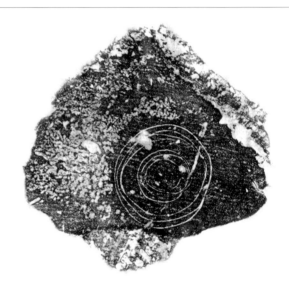

1-122黑皮陶残豆及拓本，
烧后刻图形于盘底内壁

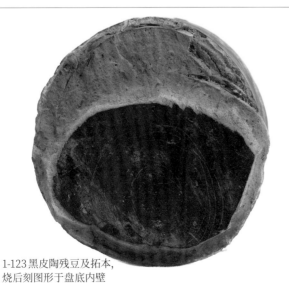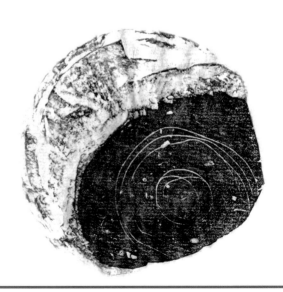

1-123黑皮陶残豆及拓本，
烧后刻图形于盘底内壁

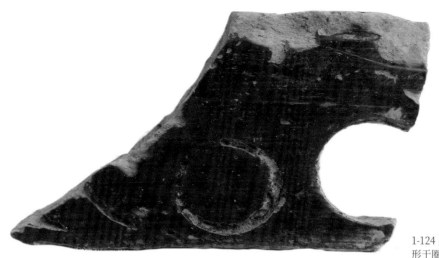

1-124 黑皮陶残豆,烧后刻图形于圈底足外壁,烧前镂空

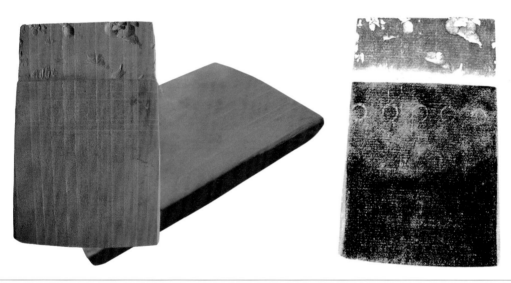

1-125 玻璃光有段石锛及拓本,刻图形于中上部

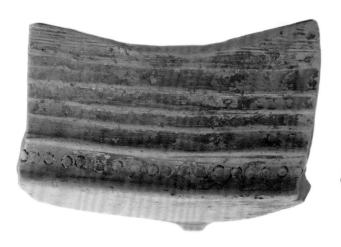

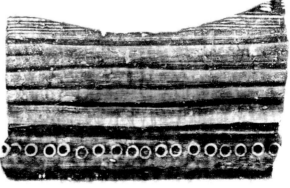

1-126 黑皮陶残片及拓本,烧前压圈于外壁

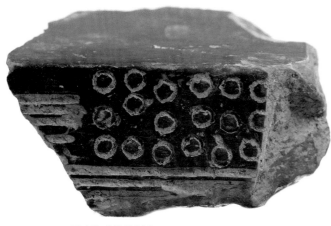
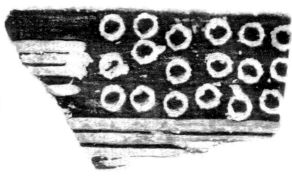

1-127 黑皮陶残片及拓本，
烧前压圈于外壁

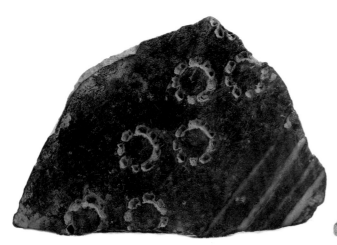
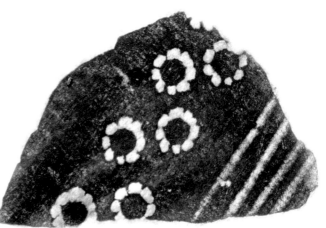

1-128 黑皮陶残片及拓本，
烧前压圈于外壁

1-129 黑皮陶残片及拓本，
烧前压圈于外壁

人脸纹、鱼网纹、日月纹

1-130 黑皮陶残豆及拓本,
烧后刻图形于盘底内壁

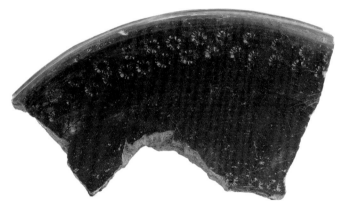 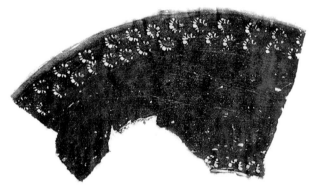

1-131 黑皮陶残片及拓本,
烧前压圈于外壁

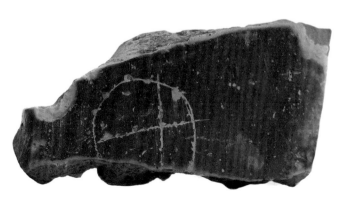 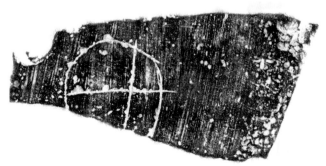

1-132 黑皮陶残豆及拓本,
烧后刻图形于盘底内壁

1-133 黑皮陶残片及拓本,
烧前压圈于外壁

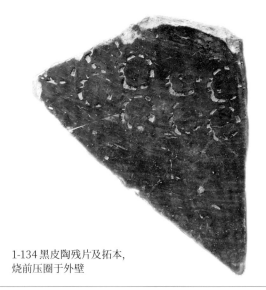
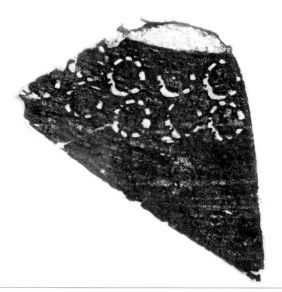

1-134 黑皮陶残片及拓本,
烧前压圈于外壁

1-135 黑皮陶残片及拓
本,烧前压圈于外壁

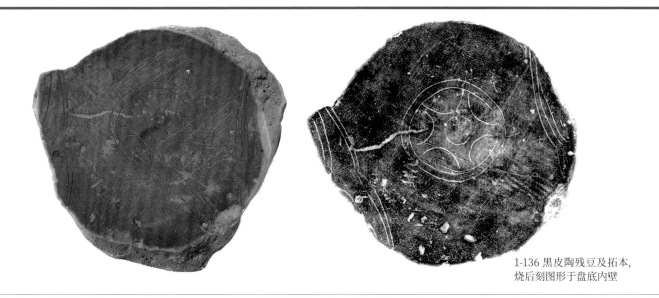

1-136 黑皮陶残豆及拓本，
烧后刻图形于盘底内壁

 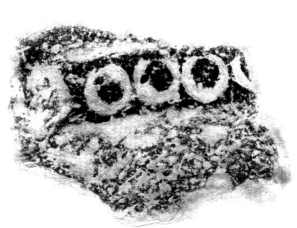

1-137 石质残件及拓本，
刻圈图形于外侧

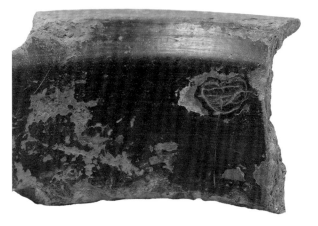 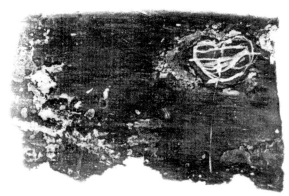

1-138 黑皮陶残罐及拓本，
烧后刻图形于口沿内壁

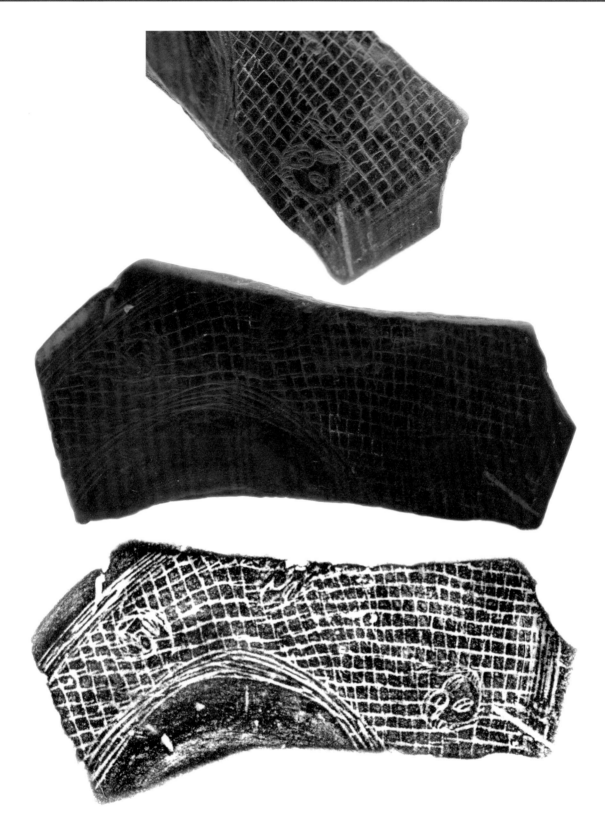

1-139 薄胎镜面黑皮陶残宽把杯鸭
嘴盖及拓本, 烧后刻图形于外壁

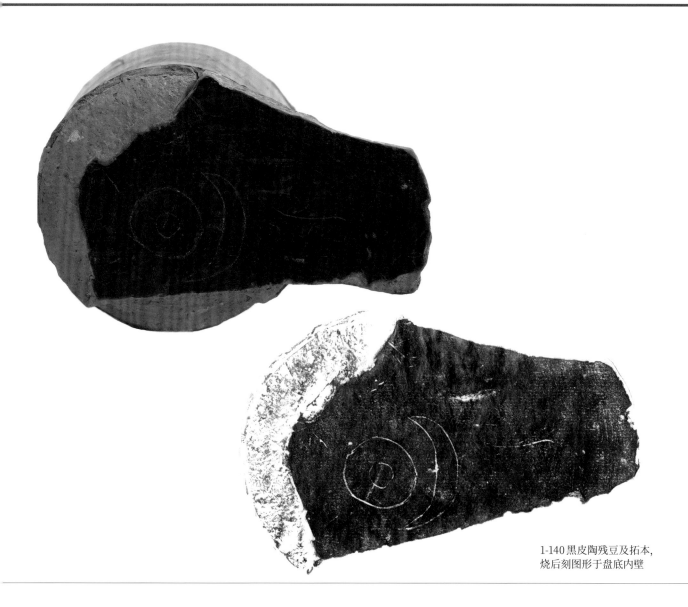

1-140 黑皮陶残豆及拓本,
烧后刻图形于盘底内壁

1-141 黑皮陶残豆及拓本, 烧后
刻图形于圈底足外壁, 烧前镂空

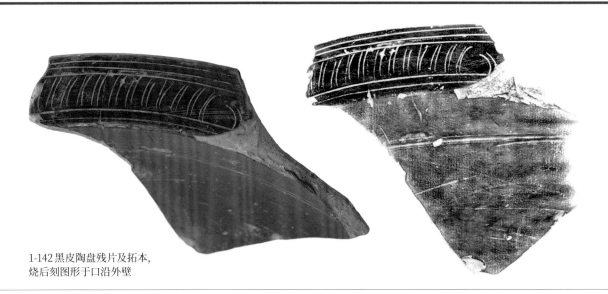

1-142 黑皮陶盘残片及拓本,
烧后刻图形于口沿外壁

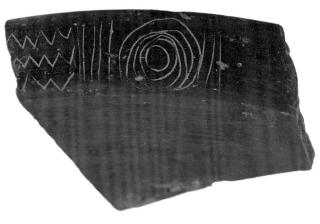

1-143 黑皮陶盘残片及拓本,
烧后刻图形于口沿外壁

1-144 黑皮陶残片及拓本,
烧后刻图形于外壁

1-145 黑皮陶残豆，烧前刻
（镂空）图形于圈底足

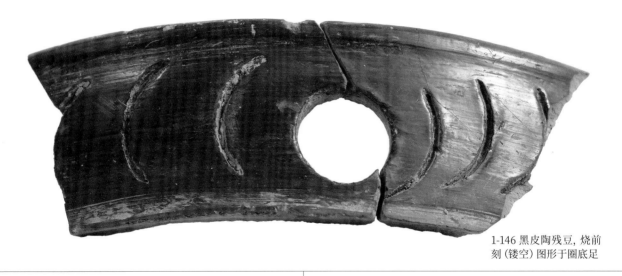

1-146 黑皮陶残豆，烧前
刻（镂空）图形于圈底足

1-147 黑皮
陶残豆，烧
前刻(镂空)
图形于圈
底足

1-148 黄褐
皮陶残豆，
烧前刻(镂
空)图形于
圈底足

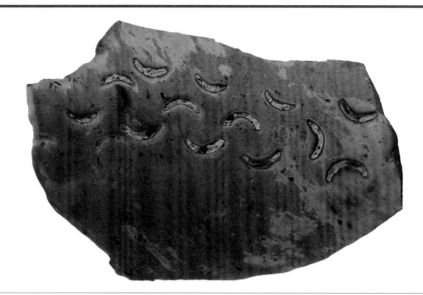

1-149 黑皮陶残片,
烧前压纹于外壁

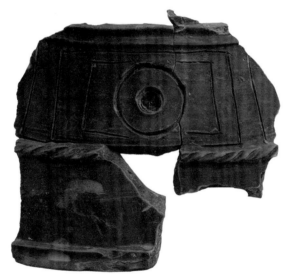

1-150 黑皮陶残豆,
烧前刻图形于圈底足

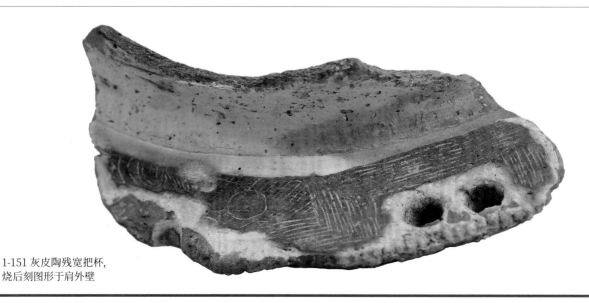

1-151 灰皮陶残宽把杯,
烧后刻图形于肩外壁

网格纹、石镞、旋纹

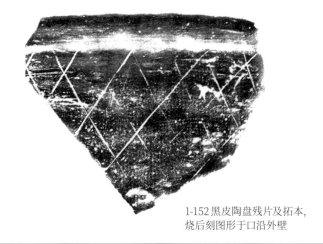

1-152黑皮陶盘残片及拓本，
烧后刻图形于口沿外壁

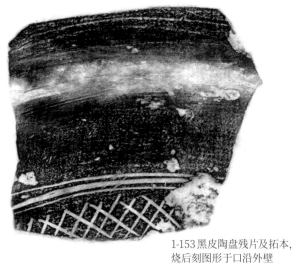

1-153黑皮陶盘残片及拓本，
烧后刻图形于口沿外壁

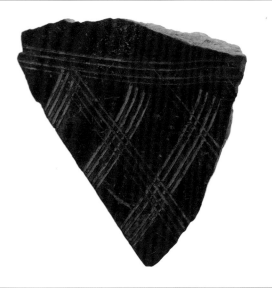

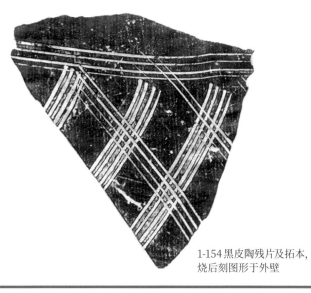

1-154黑皮陶残片及拓本，
烧后刻图形于外壁

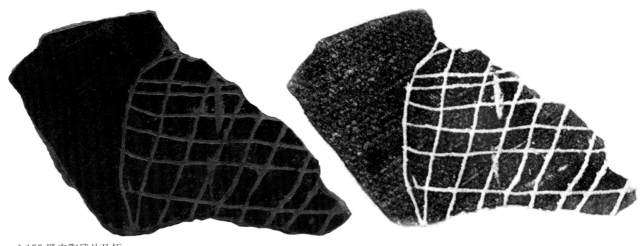

1-155 黑皮陶残片及拓本, 烧后刻图形于外壁

1-156 黑皮陶残片及拓本, 烧后刻图形于外壁

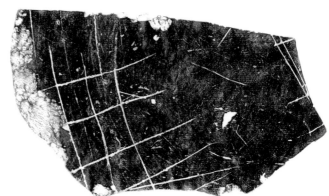

1-157黑皮陶残片及拓本, 烧后刻图形于外壁

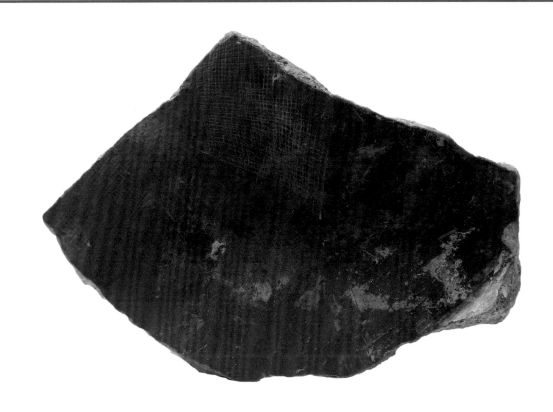

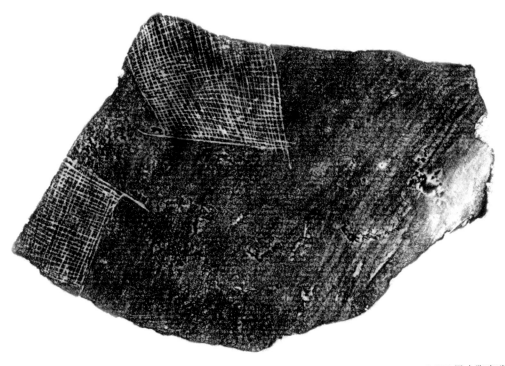

1-158 黑皮陶盘残片及拓
本，烧后刻图形于底外壁

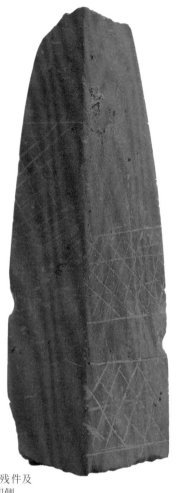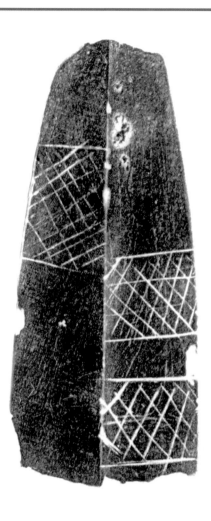

1-159 菱形石镞残件及
拓本, 刻图形于四侧

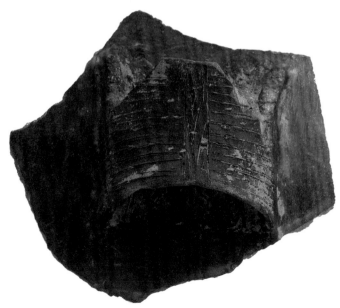

1-160 夹砂黑皮陶鼎盖子,
烧前刻图形于钮外壁

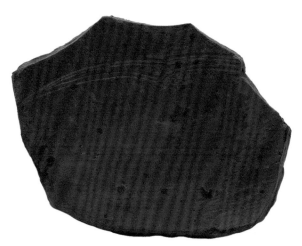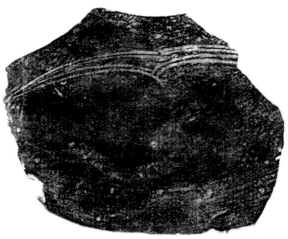

1-161 红皮陶残豆及拓本，
烧后刻图形于盘底内壁

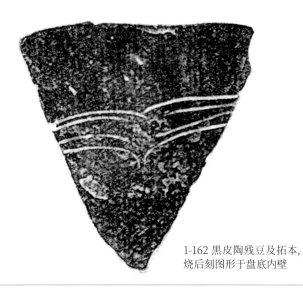

1-162 黑皮陶残豆及拓本，
烧后刻图形于盘底内壁

1-163 黑皮陶残豆，烧
后刻图形于盘底外壁

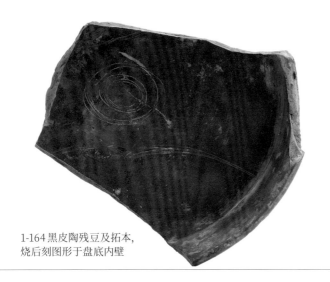
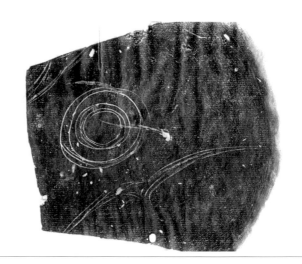

1-164 黑皮陶残豆及拓本，
烧后刻图形于盘底内壁

1-165 黑皮陶残豆及拓本，
烧后刻图形于盘底内壁

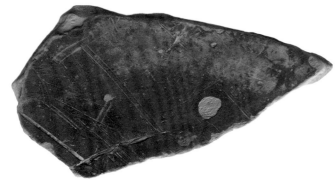
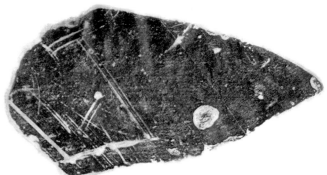

1-166 黑皮陶残豆及拓本，
烧后刻图形于盘底内壁

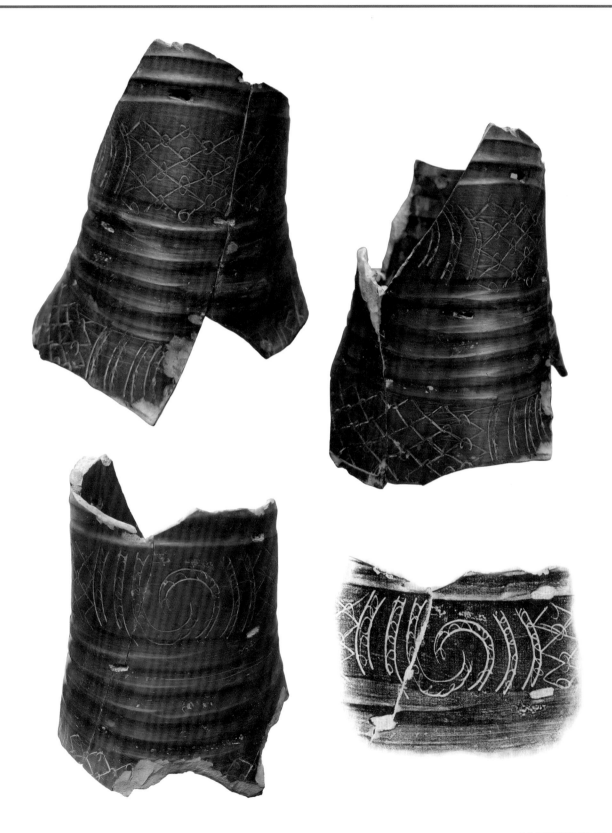

1-167黑皮陶残豆及拓本,
烧后刻图形于管周外壁

植物纹

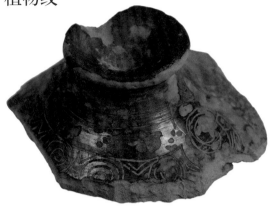 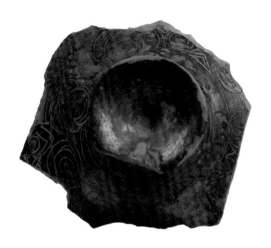

1-168 黑皮陶双耳壶残盖,
烧后刻图形于盖外壁

1-169 黑皮陶残片, 烧后刻
图形于外壁

1-170 黑皮陶把杯盖及拓
本, 烧后刻图形于盖内壁

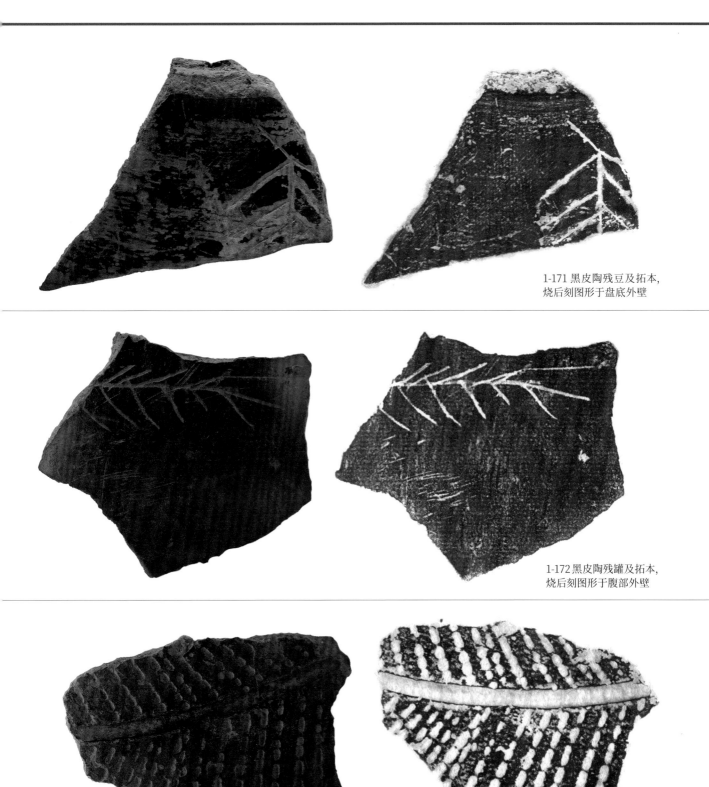

1-171 黑皮陶残豆及拓本，
烧后刻图形于盘底外壁

1-172 黑皮陶残罐及拓本，
烧后刻图形于腹部外壁

1-173 黑皮陶残罐及拓本，
烧前点刻图形于腹部外壁

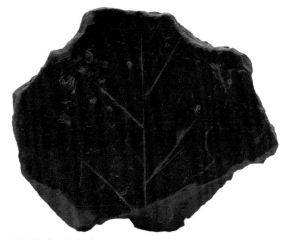 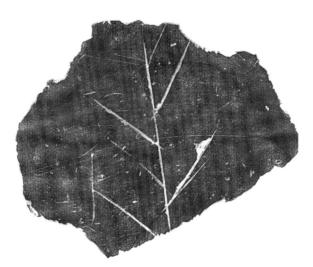

1-174 黑皮陶残豆及拓本,
烧后刻图形于盘底内壁

 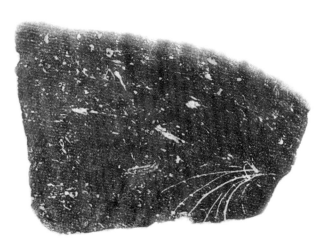

1-175 黑皮陶残豆及拓本,
烧后刻图形于盘底外壁

1-176 黑皮陶残豆及拓本,
烧后刻图形于盘底内壁

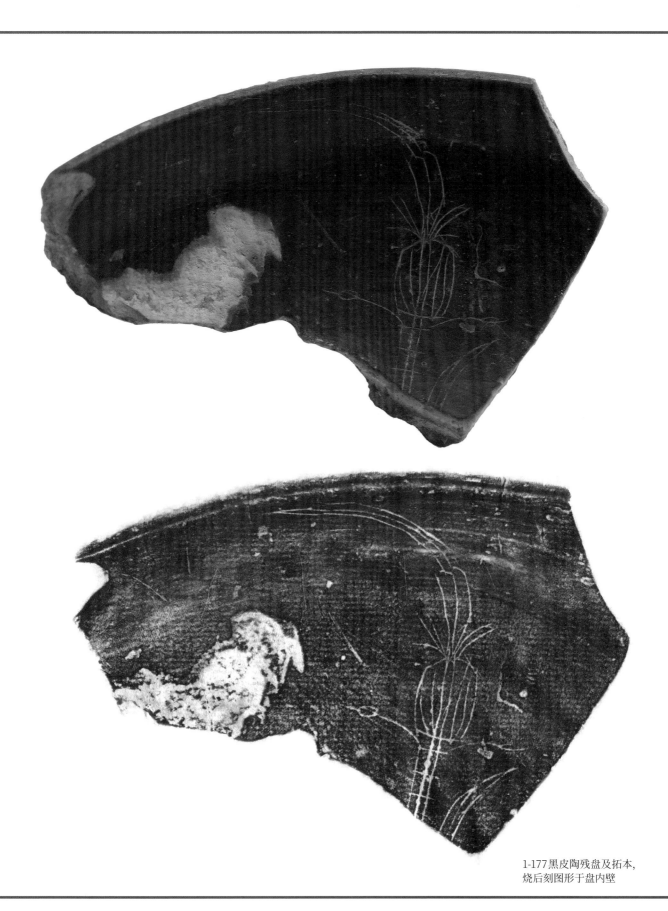

1-177黑皮陶残盘及拓本，
烧后刻图形于盘内壁

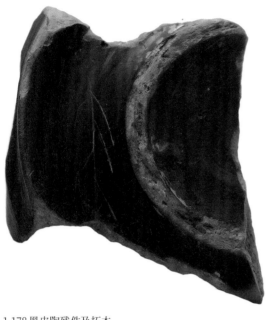
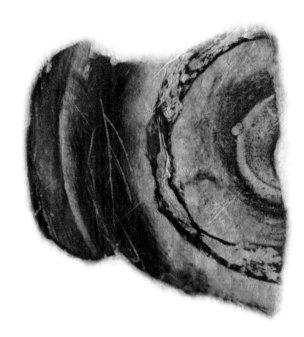

1-178 黑皮陶残件及拓本,
烧后刻图形于外壁

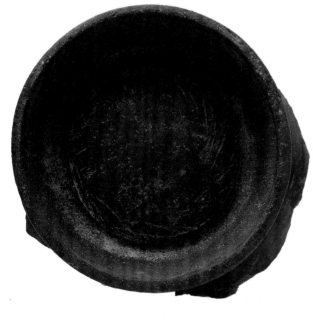
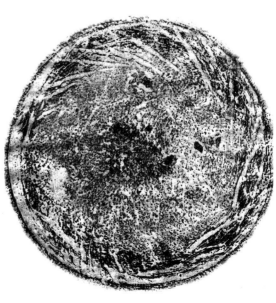

1-179 黑皮陶残罐及拓本,
烧后刻图形于底外壁

SHAPES

DOTS, LINES AND PLANES,

A COLLECTION OF CARVED SYMBOLS IN LIANGZHU CULTURE

贰·银勾铁划

丰字形、仇字形

2-01 红胎黑
皮陶残片,
烧后刻图形
于外壁

2-02 黑皮陶残器,
烧前刻图形于内壁

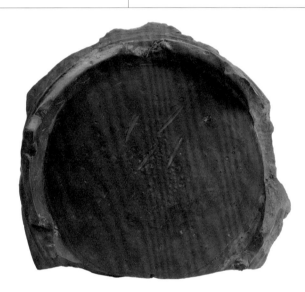

2-03 黑皮陶残罐, 烧前
刻图形于底外壁

2-04 黑皮陶残豆及拓本,
烧后刻图形于盘底内壁

2-05 黑皮陶残罐及拓本,
烧后刻图形于口沿内壁

2-06 黑皮陶残豆及拓本，
烧后刻图形于盘底内壁

2-07 黑皮陶残豆及拓本，
烧后刻图形于盘底内壁

2-08 黑皮陶残豆及拓本，
烧后刻图形于盘底内壁

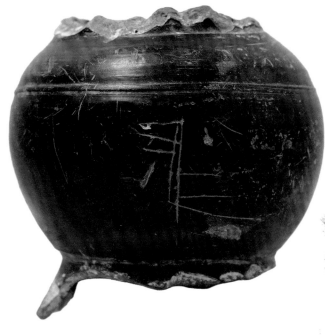
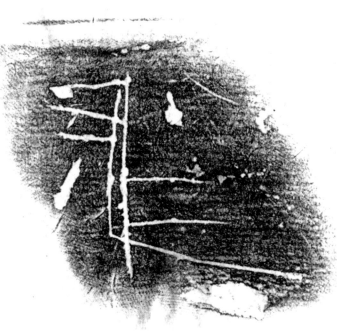

2-09 镜面黑皮陶残罐及拓本，
烧后刻图形于腹部外壁

2-10 黑皮陶残片,
烧后刻图形于外壁

2-11 黑皮陶残片,
烧后刻图形于外壁

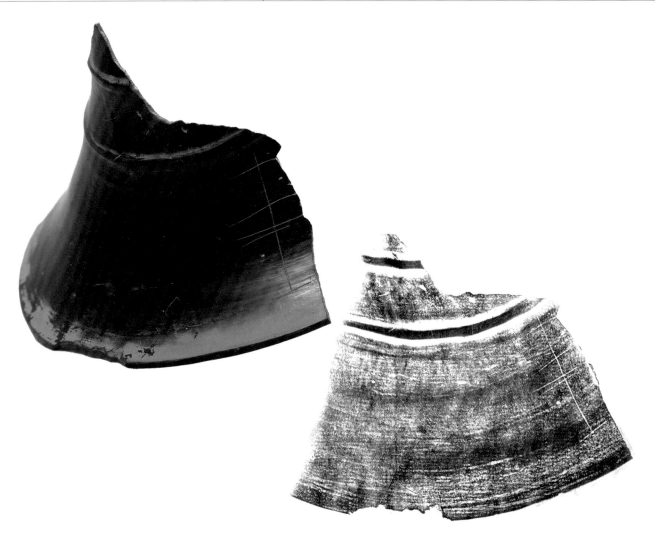

2-12 薄胎镜面黑皮陶残豆及
拓本, 烧后刻图形于圈足外壁

个字形、石钺卷芯、十字形

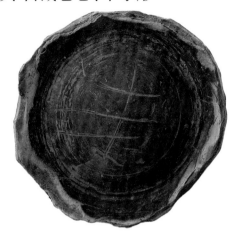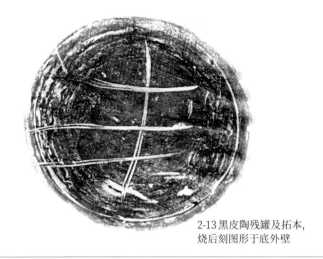

2-13 黑皮陶残罐及拓本，
烧后刻图形于底外壁

2-14 黑皮陶残片，烧
后刻图形于外壁

2-15 黑皮陶残片，烧
前刻图形于底外壁

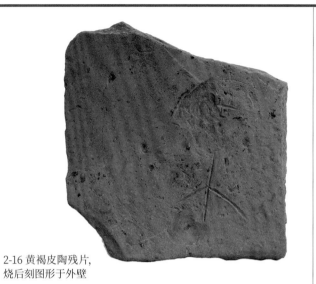

2-16 黄褐皮陶残片,
烧后刻图形于外壁

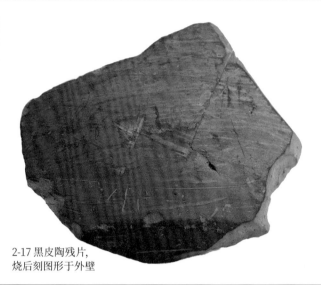

2-17 黑皮陶残片,
烧后刻图形于外壁

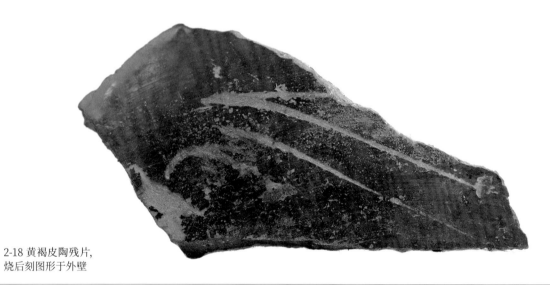

2-18 黄褐皮陶残片,
烧后刻图形于外壁

2-19 黑皮陶残片,
烧后刻图形于外壁

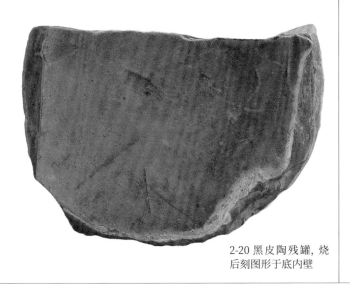

2-20 黑皮陶残罐，烧
后刻图形于底内壁

2-21 黑皮陶残片，
烧后刻图形于外壁

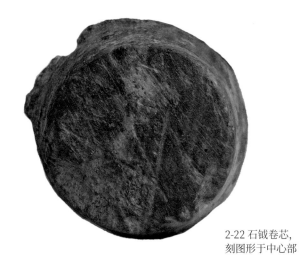

2-22 石钺卷芯，
刻图形于中心部

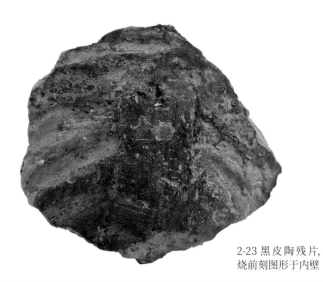

2-23 黑皮陶残片，
烧前刻图形于内壁

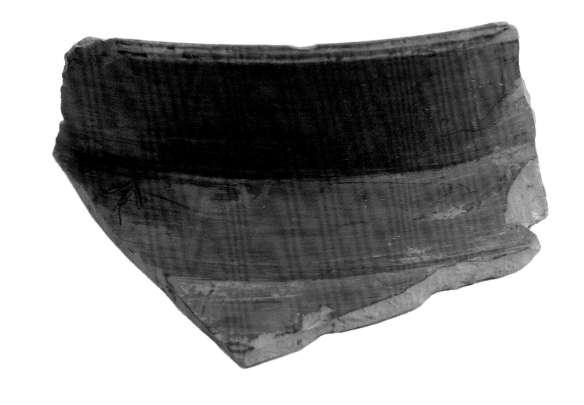

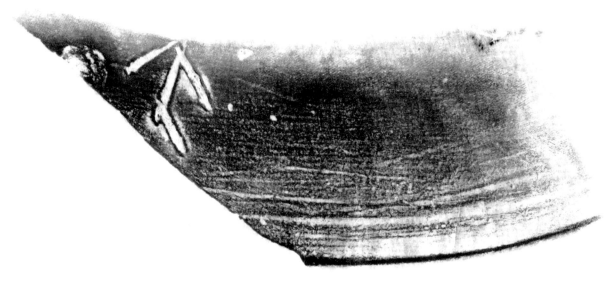

2-24 黑皮陶残罐及拓本,
烧前刻图形于肩外壁

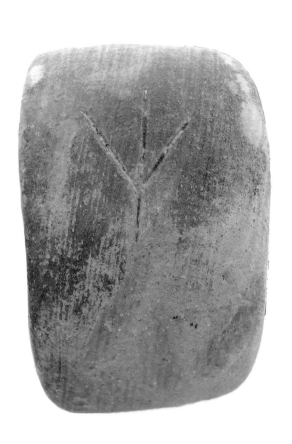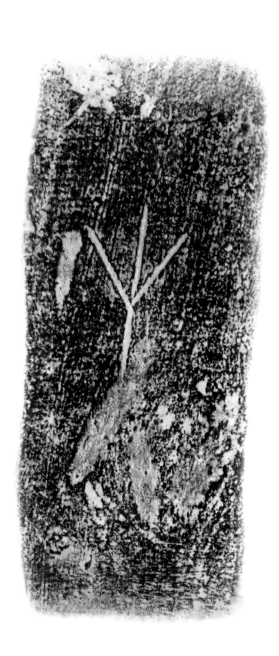

2-25黄褐皮陶残把及拓本,
烧前刻图形于把手中心

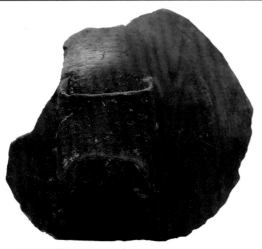 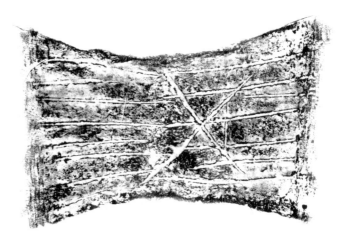

2-26 黑皮陶残鼎盖子及拓本，
烧前刻图形于钮外壁

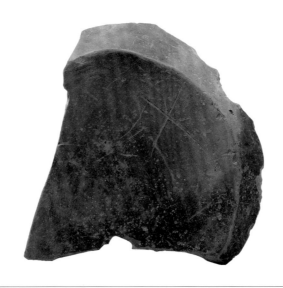

2-27 黑皮陶残盘底，
烧后刻图形于底外壁

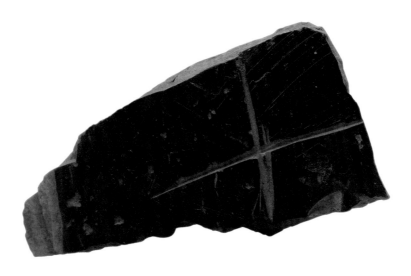

2-28 黑皮陶残片，
烧后刻图形于外壁

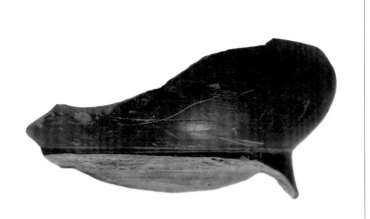

2-29 黑皮陶残罐, 烧
后刻图形于底部外壁

2-30 黑皮陶残片,
烧后刻图形于外壁

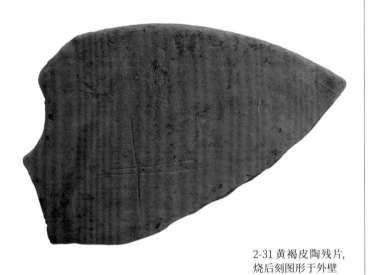

2-31 黄褐皮陶残片,
烧后刻图形于外壁

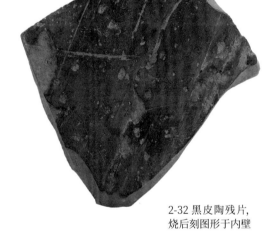

2-32 黑皮陶残片,
烧后刻图形于内壁

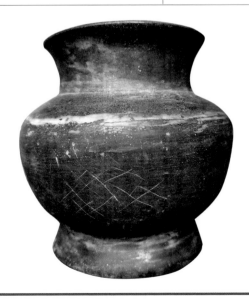

2-33 黑皮陶罐, 烧
后刻符号于腹部

2-34 黑皮陶残盘，烧
后刻图形于底外壁

2-35 黑皮陶残盘，烧
后刻图形于底外壁

2-36 黑皮陶残盘，烧
后刻图形于口沿内壁

十一字形、五字形、中字形

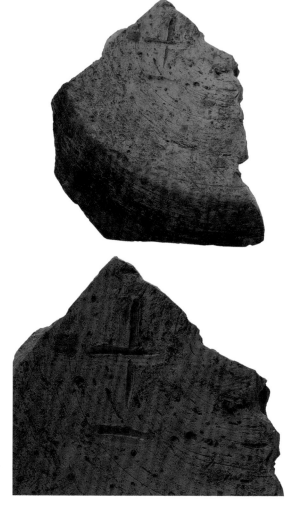

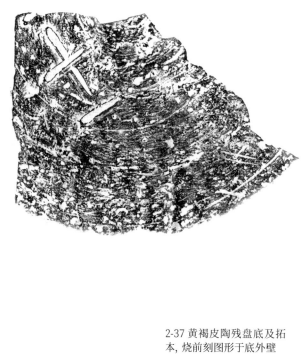

2-37 黄褐皮陶残盘底及拓本，烧前刻图形于底外壁

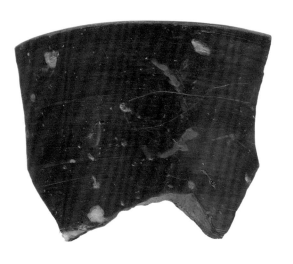

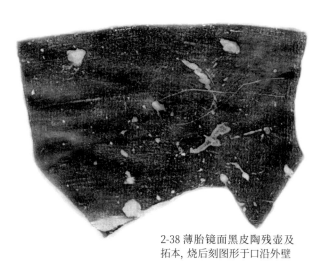

2-38 薄胎镜面黑皮陶残壶及拓本，烧后刻图形于口沿外壁

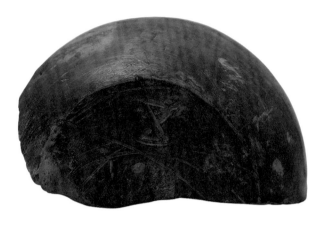
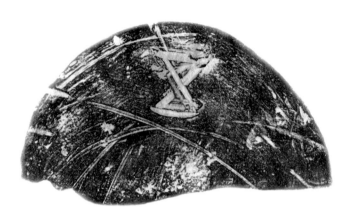

2-39 薄胎镜面黑皮陶残罐及
拓本, 烧前刻图形于底外壁

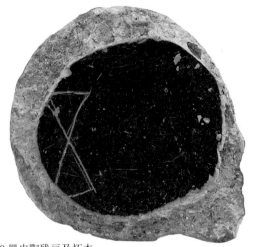
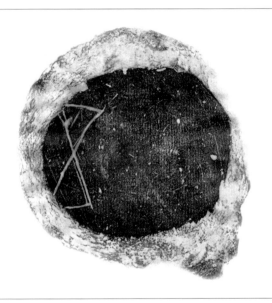

2-40 黑皮陶残豆及拓本,
烧后刻图形于盘底内壁

2-41 黑皮陶残片及拓
本, 烧后刻图形于外壁

2-42 黑皮陶残片,
烧后刻图形于外壁

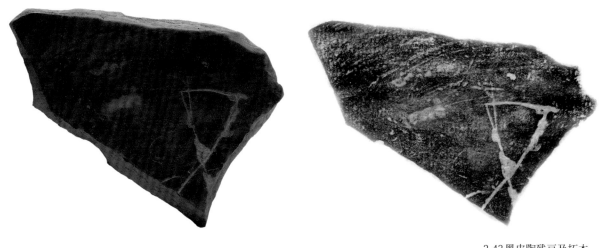

2-43 黑皮陶残豆及拓本,
烧后刻图形于盘底内壁

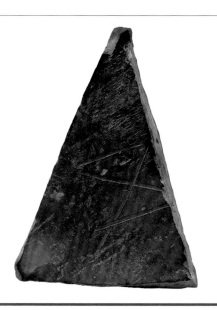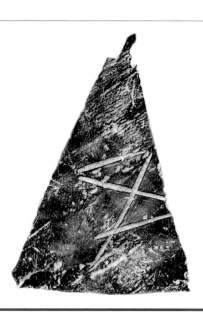

2-44 黑皮陶残片及拓
本,烧前刻图形于内壁

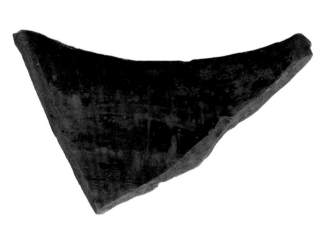 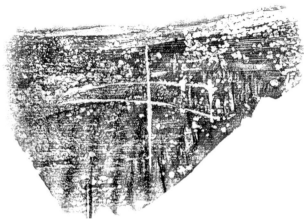

2-45 黑皮陶残罐及拓本，
烧后刻图形于口沿内壁

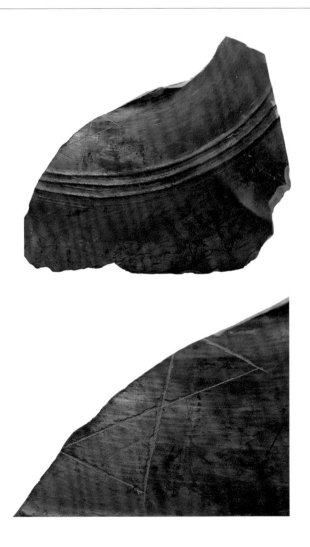 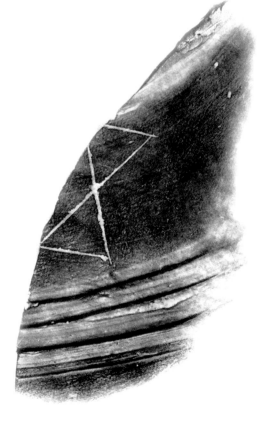

2-46 镜面黑皮陶残尊及拓
本，烧后刻图形于肩外壁

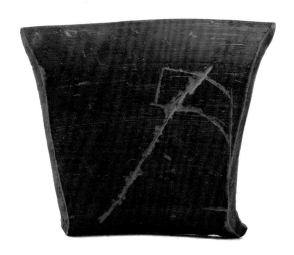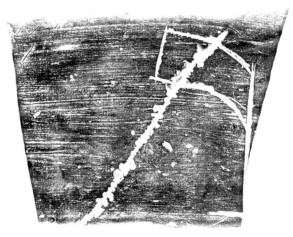

2-47 黑皮陶残罐及拓本，
烧后刻图形于口沿内壁

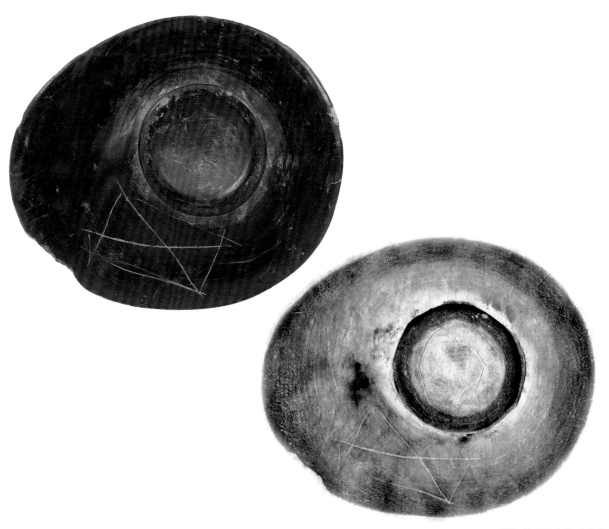

2-48 薄胎镜面黑皮陶鸭嘴盖
及拓本，烧后刻图形于外壁

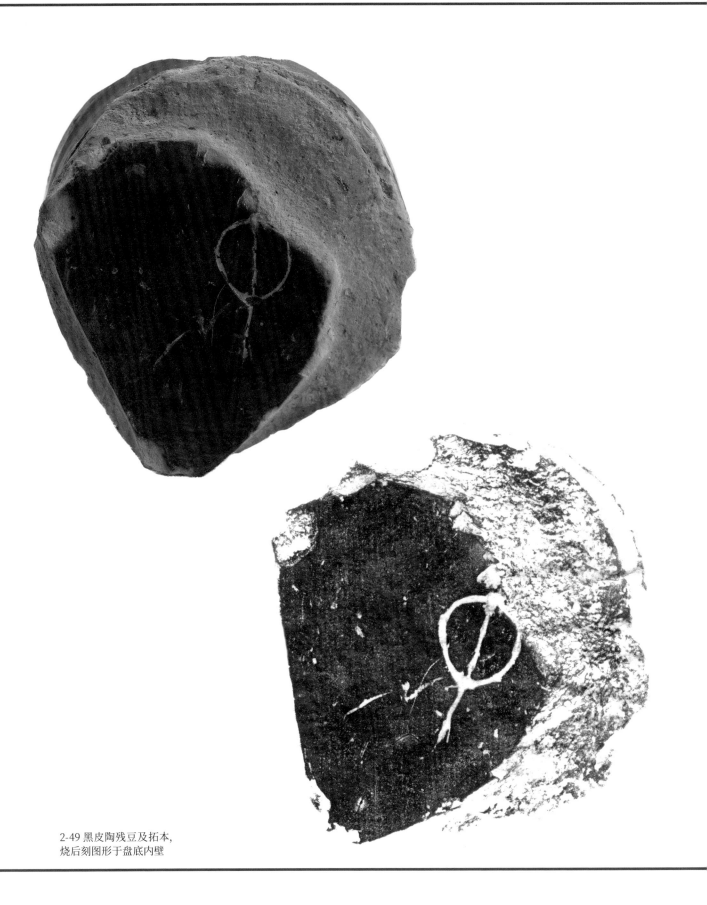

2-49 黑皮陶残豆及拓本，
烧后刻图形于盘底内壁

C 字形、二划、三划、J 字形

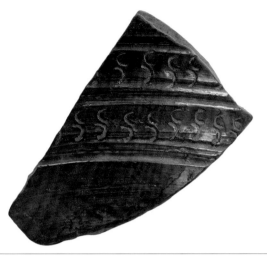

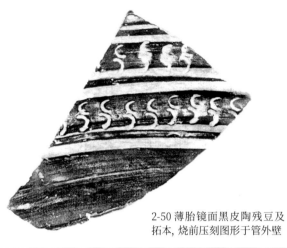

2-50 薄胎镜面黑皮陶残豆及
拓本，烧前压刻图形于管外壁

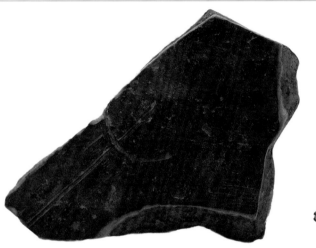

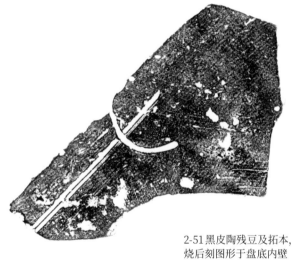

2-51 黑皮陶残豆及拓本，
烧后刻图形于盘底内壁

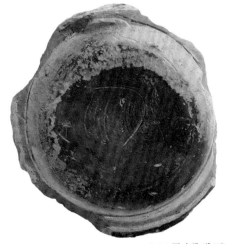

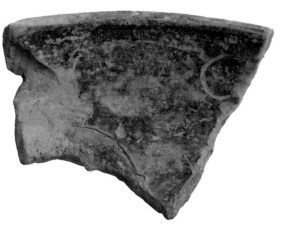

2-52 黑皮陶残豆及拓本，
烧后刻图形于盘底内壁

2-53 黑皮陶残盘，烧后刻
图形于盘口沿内壁

2-54 黑皮陶残盘，烧前
刻图形于盘口沿外壁

2-55 黑皮陶残罐，烧后
刻图形于盘底部内壁

2-56 黑皮陶残盘，烧后
刻图形于盘口沿外壁

2-57 黑皮陶残片，烧前
刻图形于内壁

2-58 黑皮陶残罐，烧后
刻图形于口沿内壁

2-59 黑皮陶残片，烧
前刻图形于口沿内壁

2-60 黑皮陶残罐，烧后
刻图形于底外壁

2-61 灰皮陶残盖，烧
前刻图形于钮内壁

2-62 黑皮陶残罐，烧后
刻图形于腹部外壁

2-63 夹砂陶残盖，烧
前刻图形于钮中心

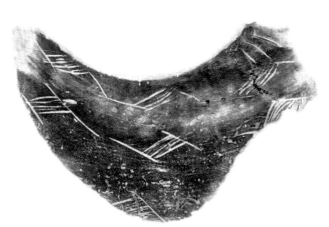

2-64 黑皮陶残宽把杯及拓本,
烧后刻图形于肩外壁

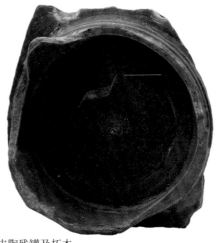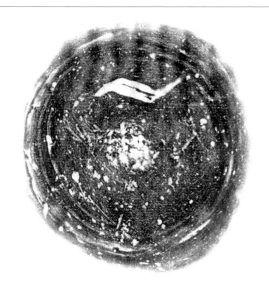

2-65 黑皮陶残罐及拓本,
烧后刻图形于底外壁

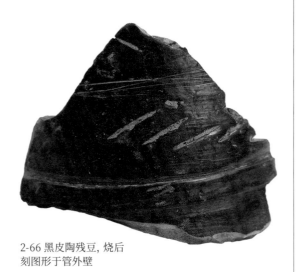

2-66 黑皮陶残豆, 烧后
刻图形于管外壁

2-67 黑皮陶残碗, 烧后
刻图形于口沿外壁

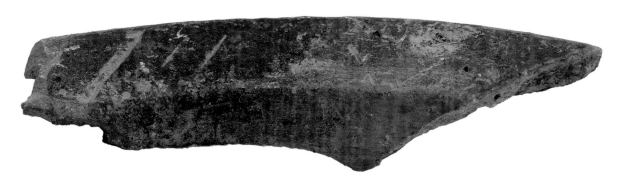

2-68 黑皮陶残片，
烧前刻图形于外侧

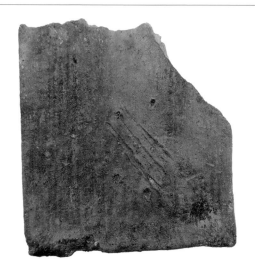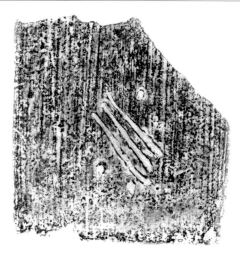

2-69 黄褐皮陶残片及拓
本，烧前刻图形于下部

2-70 黄褐皮陶残片，
烧前刻图形于下部

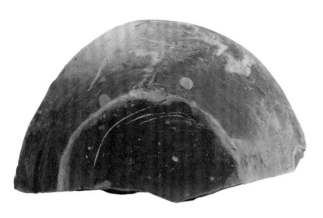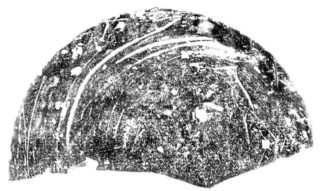

2-71 黑皮陶残罐及拓本，
烧后刻图形于底外壁

2-72 黑皮陶残盘，烧后
刻图形于底内壁

2-73 夹砂黑皮陶残鼎盖
子，烧前刻图形于钮内壁

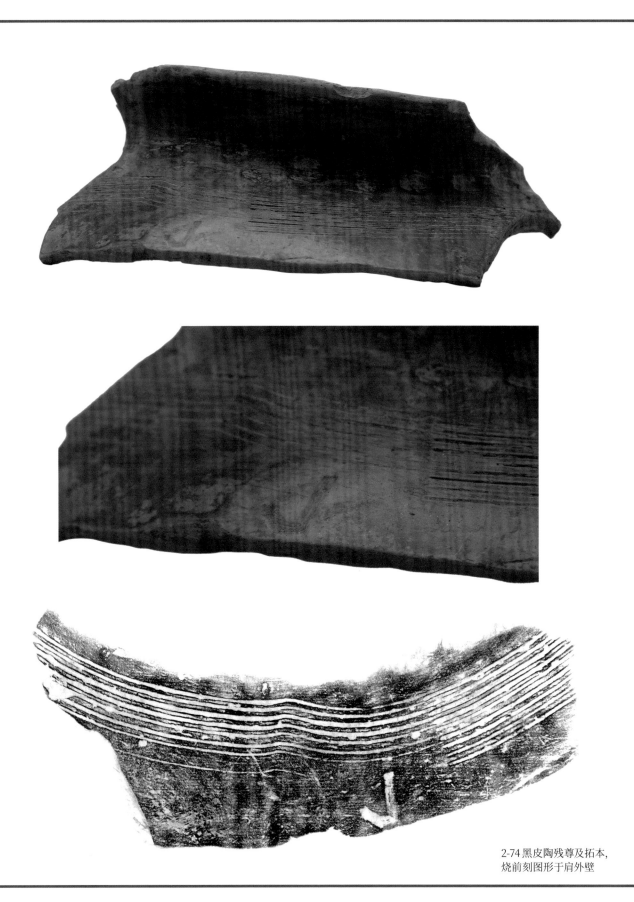

2-74 黑皮陶残尊及拓本，
烧前刻图形于肩外壁

M 字形、N 字形、P 字形

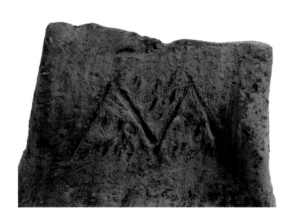

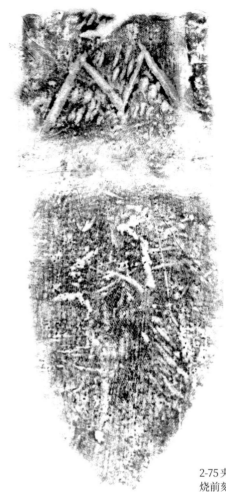

2-75 夹细砂红陶残鬶及拓本，
烧前刻图形于把手肩外壁

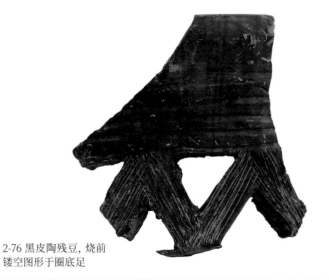

2-76 黑皮陶残豆，烧前
镂空图形于圈底足

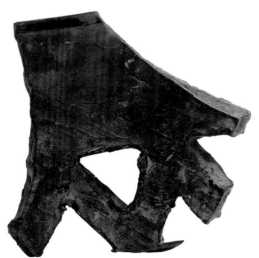

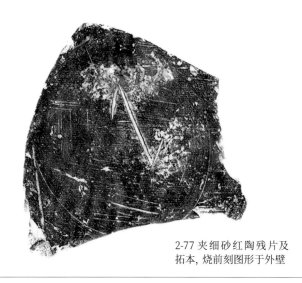

2-77 夹细砂红陶残片及
拓本, 烧前刻图形于外壁

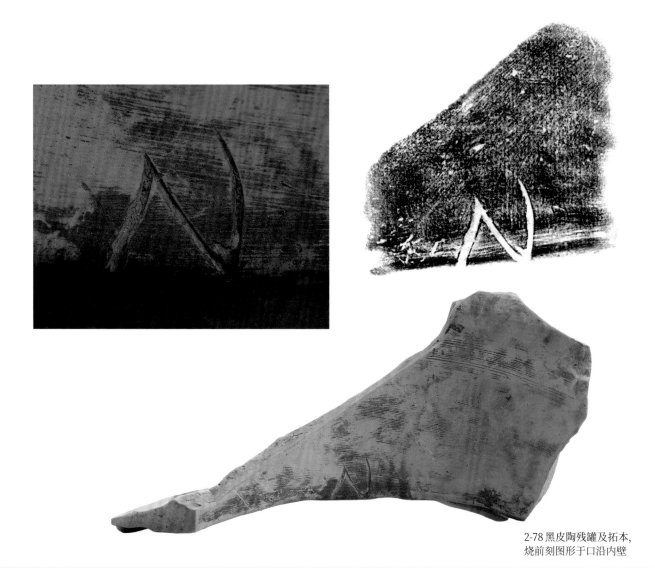

2-78 黑皮陶残罐及拓本,
烧前刻图形于口沿内壁

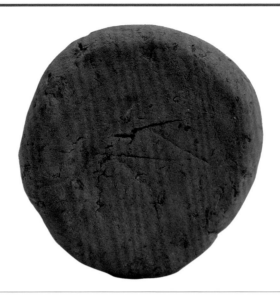

2-79 黑皮陶饼型件，
烧后刻图形于外壁

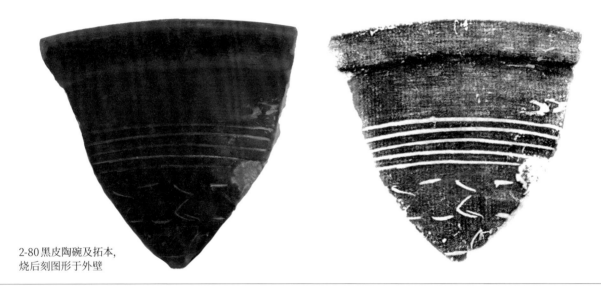

2-80 黑皮陶碗及拓本，
烧后刻图形于外壁

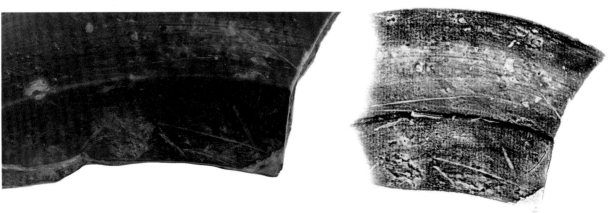

2-81 黑皮陶残罐及拓本，
烧后刻图形于口沿内壁

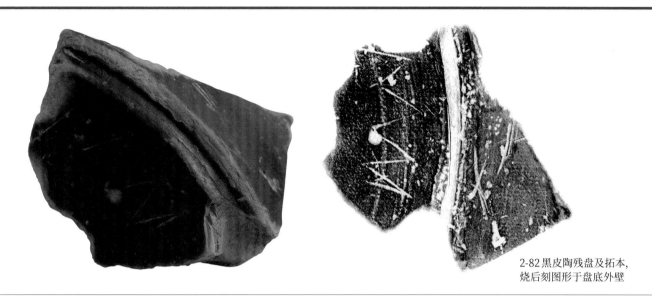

2-82 黑皮陶残盘及拓本，
烧后刻图形于盘底外壁

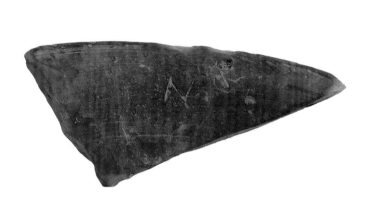

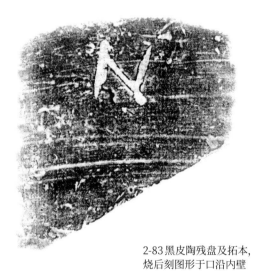

2-83 黑皮陶残盘及拓本，
烧后刻图形于口沿内壁

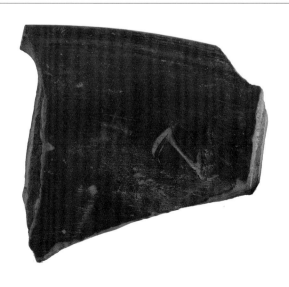

2-84 黑皮陶残罐及拓本，
烧前刻图形于口沿内壁

2-85 镜面黑皮陶残罐及拓本, 烧前刻图形于底外壁

2-86 黑皮陶双耳壶及拓本,
烧前刻图形于底部和底外壁

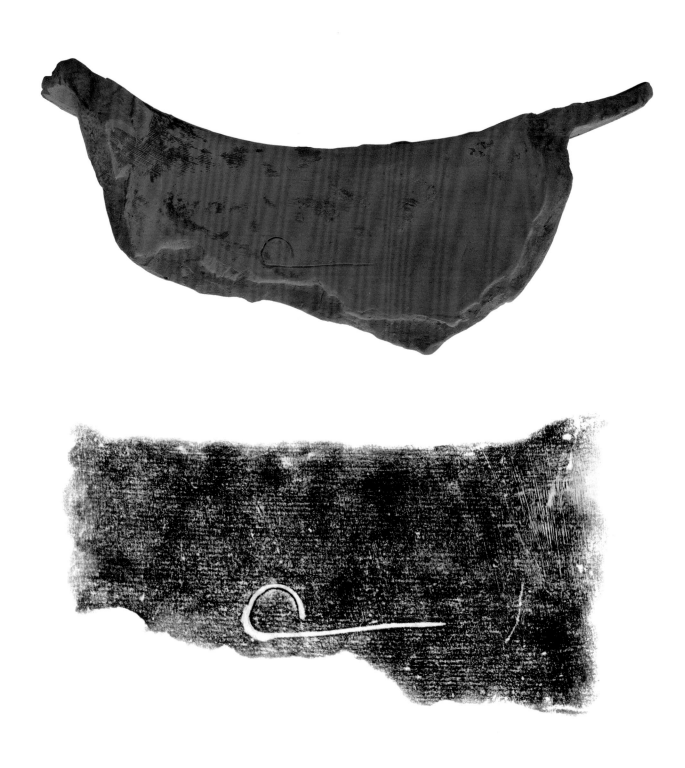

2-87黄褐皮陶残罐及拓本,
烧前刻图形于口沿内壁

T 字形、V 字形、Y 字形

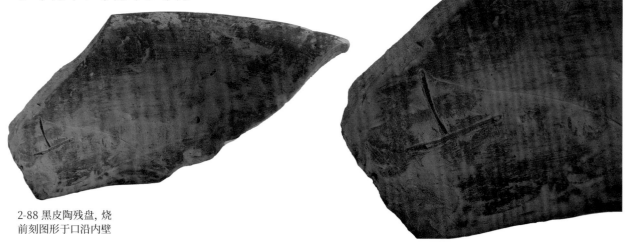

2-88 黑皮陶残盘，烧
前刻图形于口沿内壁

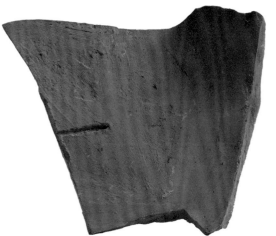

2-89 黑皮陶残盘，烧
前刻图形于底内壁

2-90 黄褐皮陶残罐，
烧前刻图形于底外壁

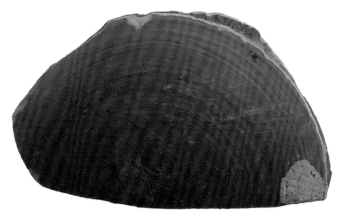

2-91 黑皮陶残盘, 烧
前刻图形于底外壁

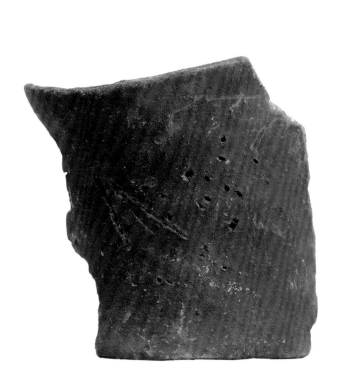

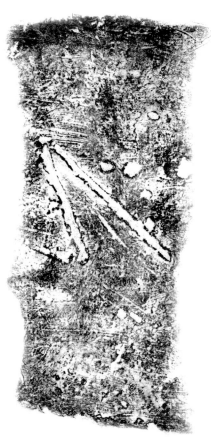

2-92 黑皮陶残件及拓
本, 烧前刻图形于中心

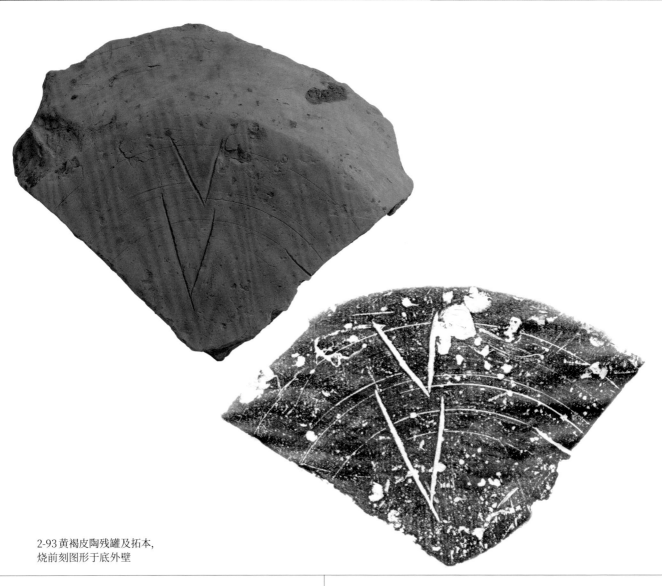

2-93 黄褐皮陶残罐及拓本,
烧前刻图形于底外壁

2-94 黑皮陶残盘, 烧后
刻图形于底外壁

2-95 黑皮陶残罐, 烧后
刻图形于底外壁

2-96 黑皮陶残片，
烧后刻图形于内壁

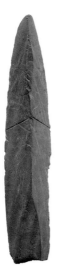 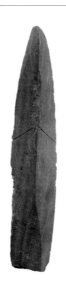 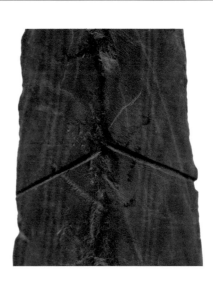

2-97 菱形石镞，
刻图形于四侧

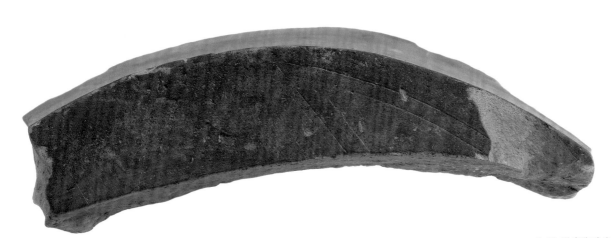

2-98 黑皮陶残盘，烧
后刻图形于底外壁

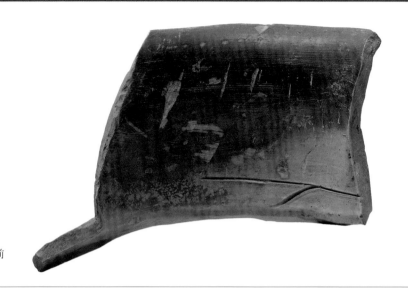

2-99 黑皮陶残罐，烧前
刻图形于口沿内壁

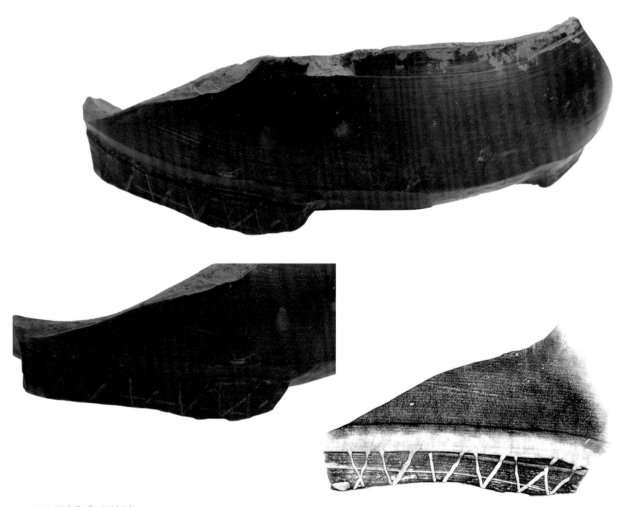

2-100 黑皮陶残豆及拓本，
烧后刻图形于底圈足外壁

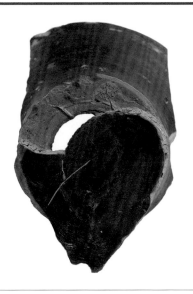

2-101 黑皮陶残豆, 烧后
刻图形于盘底内壁

2-102 黑皮陶残豆, 烧后
刻图形于盘底内壁

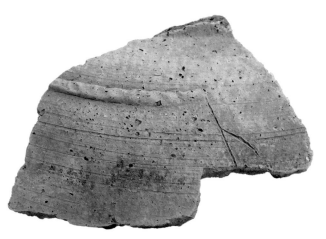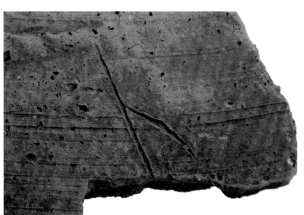

2-103 黄褐皮陶残罐, 烧前
刻图形于腹部外壁

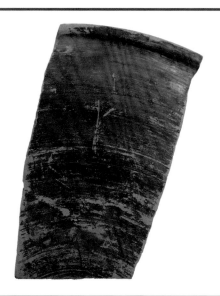

2-104 黑皮陶残盘，烧
后刻图形于口沿外壁

 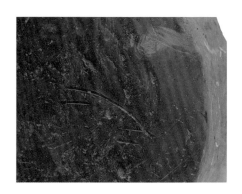

2-105 黑皮陶残盘，烧
后刻图形于底外壁

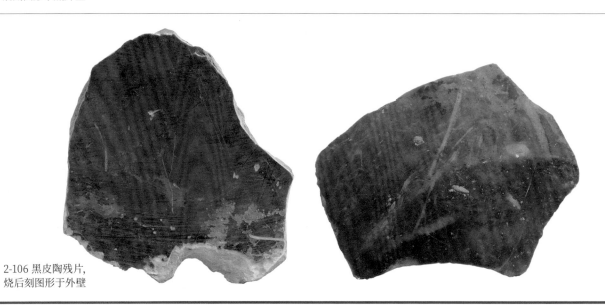

2-106 黑皮陶残片，
烧后刻图形于外壁

叁·天造地设

猪纹、山鸡纹、网栏纹组合图

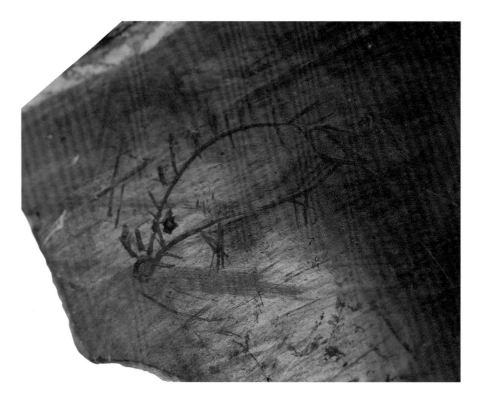

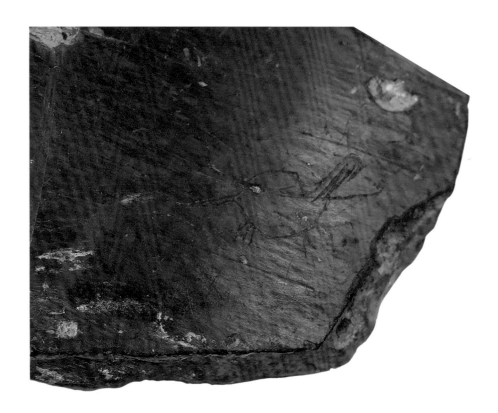

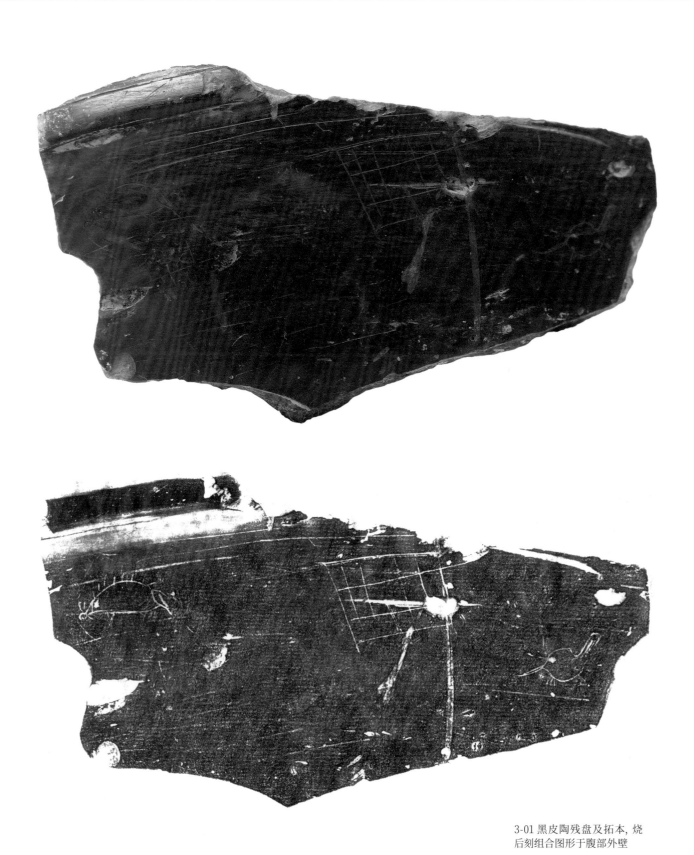

3-01 黑皮陶残盘及拓本, 烧
后刻组合图形于腹部外壁

包围纹、水稻纹组合图

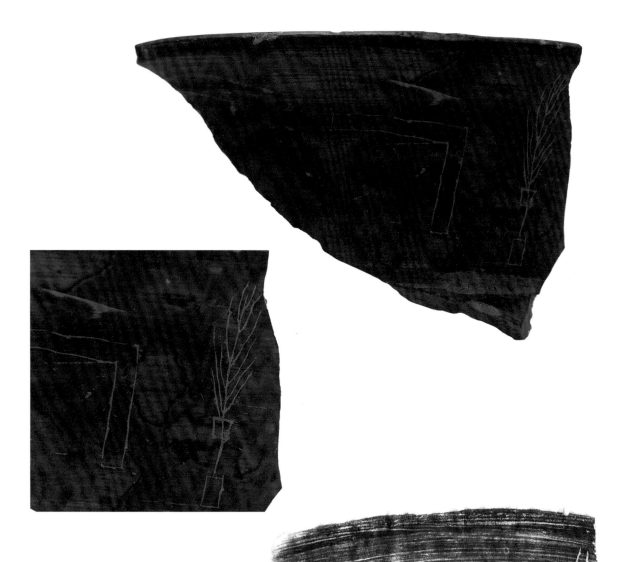

3-02 黑皮陶残碗及拓本，烧
后刻组合图形于腹部外壁

鸟纹、五字纹、网格纹组合图

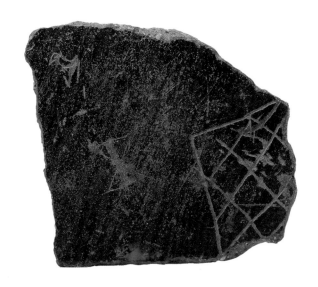

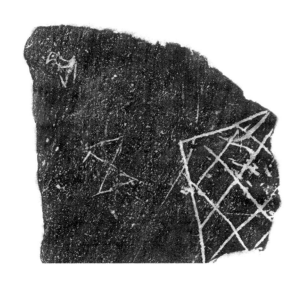

3-03 黑皮陶残片及拓本，
烧后刻组合图形于外壁

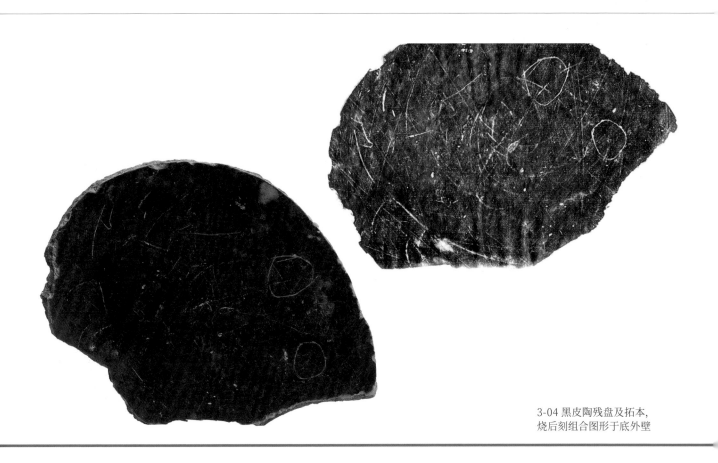

3-04 黑皮陶残盘及拓本，
烧后刻组合图形于底外壁

烧前、烧后刻同一符号组合

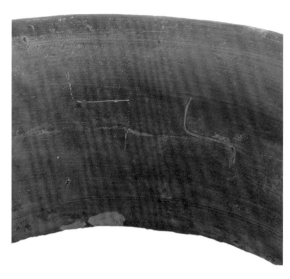

3-05 镜面黑皮陶残尊,烧前、
烧后刻同一图形于口沿内壁

大罐口沿内侧符号组合

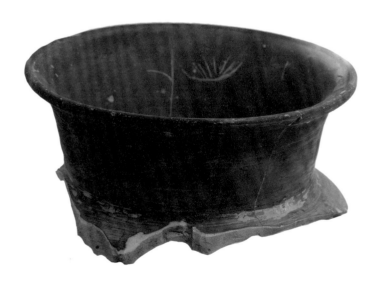

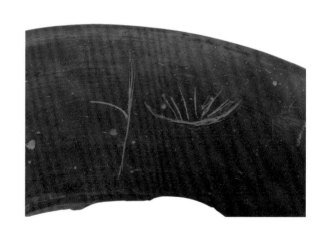

3-06 黑皮陶残尊, 烧后刻组
合图形于口沿内壁

中心围栏纹、花草等符号组合

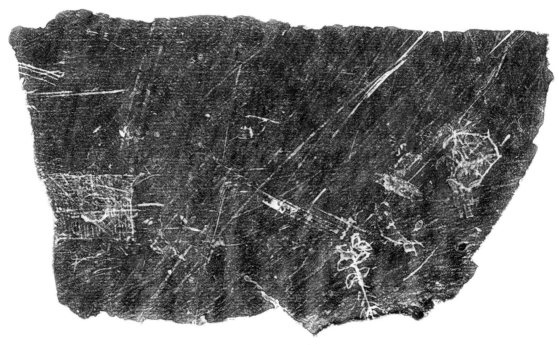

3-07黑皮陶残片及拓本,
烧后刻组合图形于外壁

陶内外两面刻画

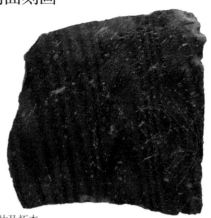
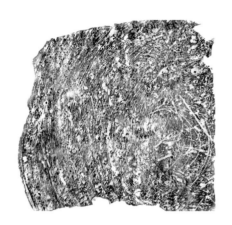

3-08 黑皮陶残片及拓本，
烧后两面刻图形（外壁）

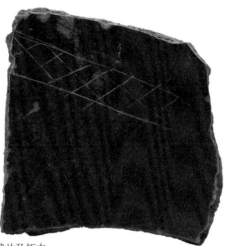

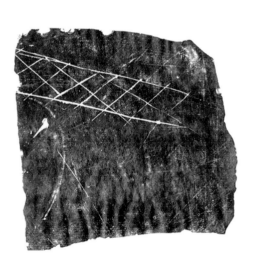

3-09 黑皮陶残片及拓本，
烧后两面刻图形（内壁）

3-10 黑皮陶残片，烧后
两面刻图形于外内两壁

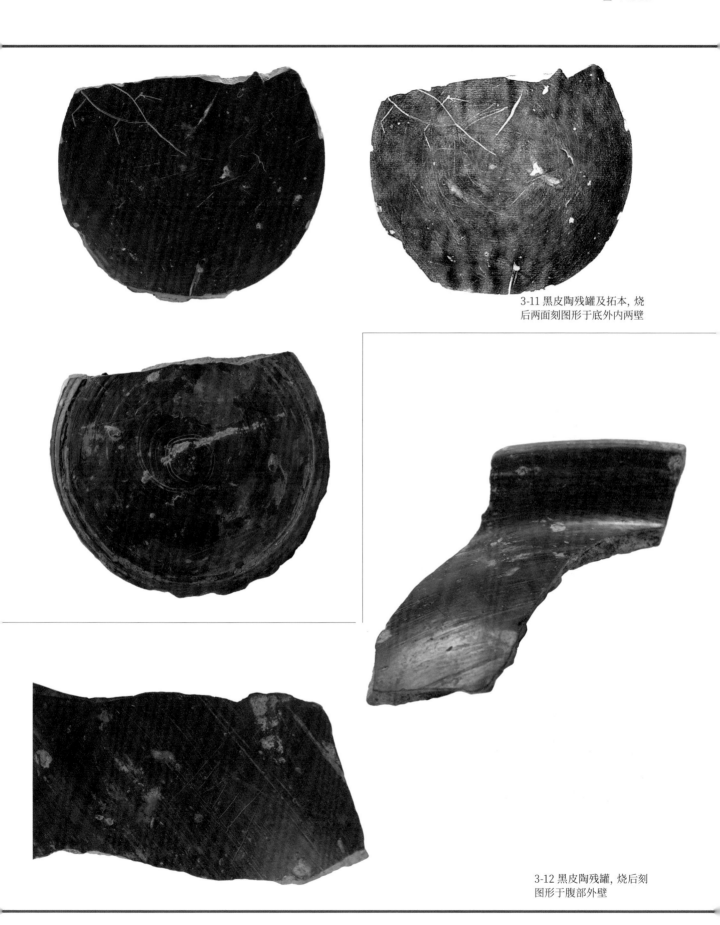

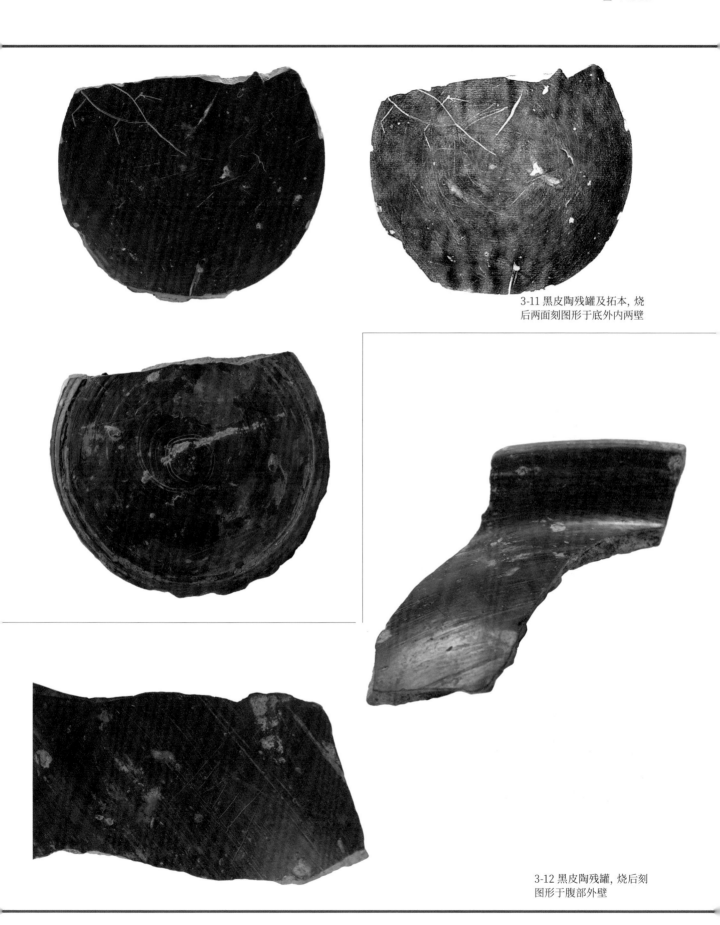

3-11 黑皮陶残罐及拓本，烧后两面刻图形于底外内两壁

3-12 黑皮陶残罐，烧后刻图形于腹部外壁

点刻图案组合

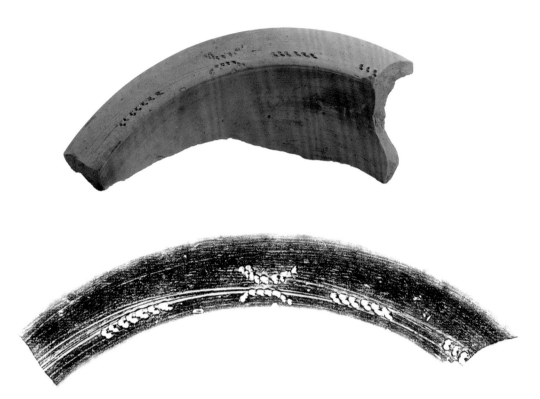

3-13 红陶残罐及拓本, 烧前
点刻组合图形于口沿

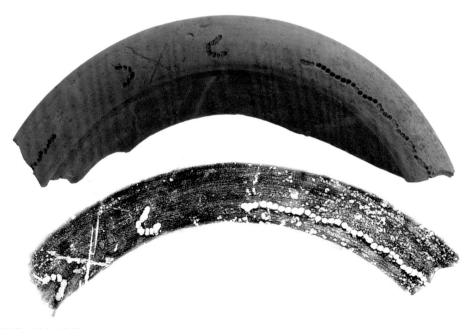

3-14 红陶残罐及拓本, 烧前
点刻组合图形于口沿

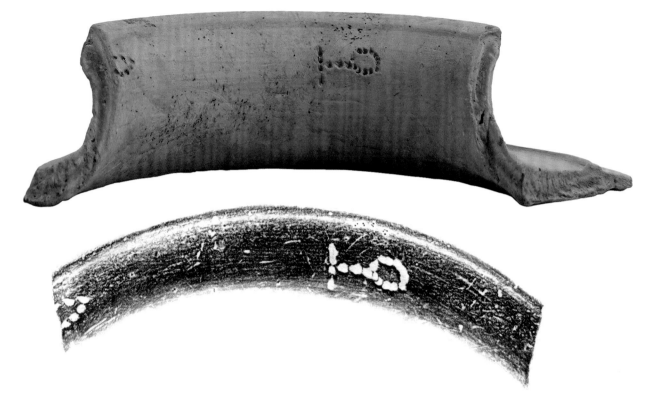

3-15 红陶残罐及拓本，烧
前点刻组合图形于口沿

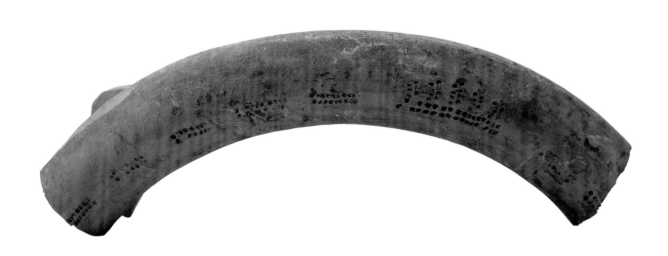

3-16 红陶残罐，烧前点
刻组合图形于口沿

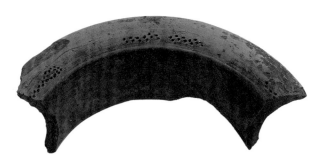
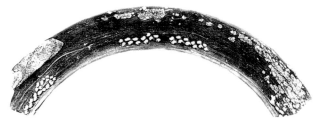

3-17 红陶残罐及拓本, 烧
前点刻组合图形于口沿

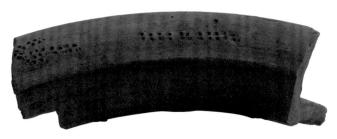
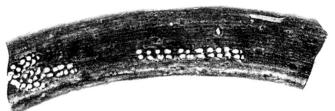

3-18 红陶残罐及拓本, 烧
前点刻组合图形于口沿

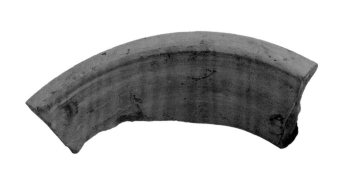
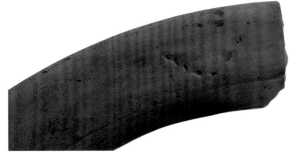

3-19 红陶残罐, 烧前
点刻组合图形于口沿

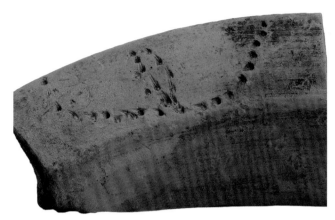
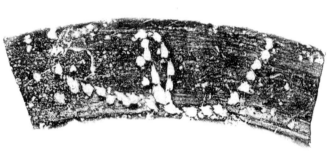

3-20 红陶残罐及拓本, 烧前点刻组合图形于口沿

3-21 红陶残罐, 烧前点刻组合图形于口沿

3-22 红陶残罐, 烧前点刻组合图形于口沿内壁

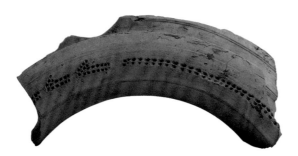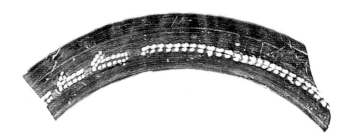

3-23 红陶残罐及拓本，烧前
点刻组合图形于口沿

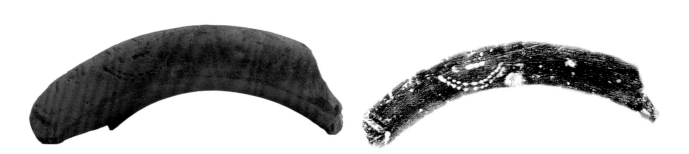

3-24 红陶残罐及拓本，烧前
点刻组合图形于口沿

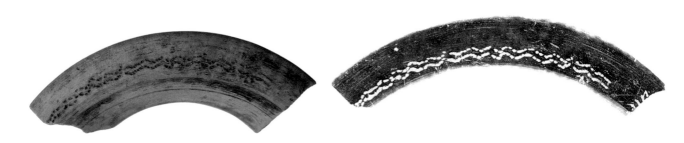

3-25 红陶残罐及拓本，烧前
点刻组合图形于口沿

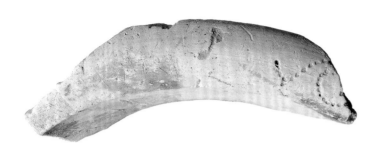
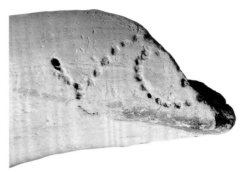

3-26 红胎灰皮陶残罐, 烧
前点刻组合图形于口沿

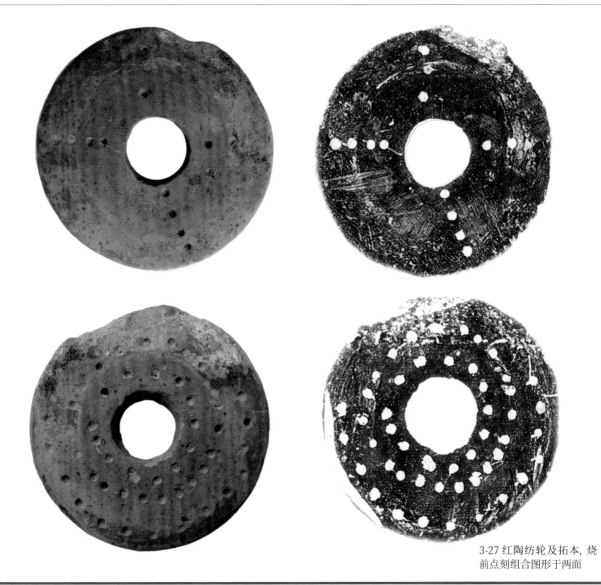

3-27 红陶纺轮及拓本, 烧
前点刻组合图形于两面

祭台纹、兽面纹、石质祭台、神徽

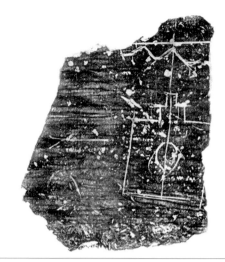

3-28 黑皮陶残片及拓本，烧后刻图形于外壁

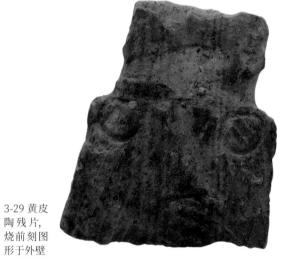
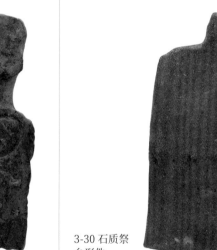

3-29 黄皮陶残片，烧前刻图形于外壁

3-30 石质祭台形件

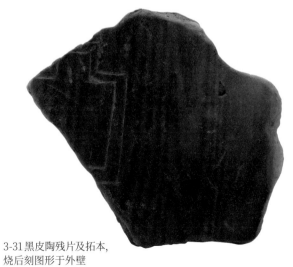
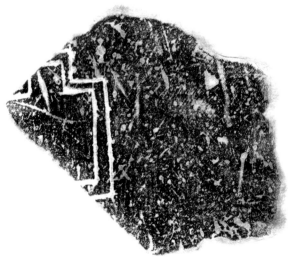

3-31 黑皮陶残片及拓本，烧后刻图形于外壁

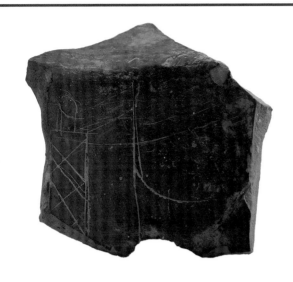
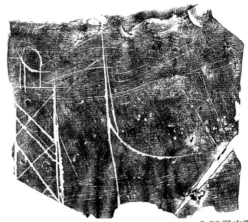

3-32 黑皮陶残罐及拓本，
烧后刻图形于口沿内壁

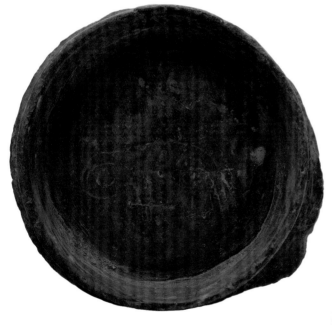
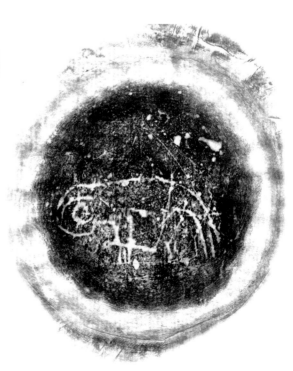

3-33 黑皮陶残罐及拓本，
烧后刻图形于底外壁

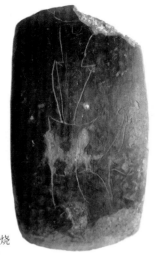 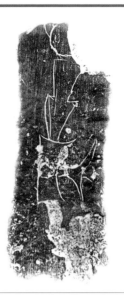

3-34 黑皮陶残把手, 烧
后刻图形于手把中心

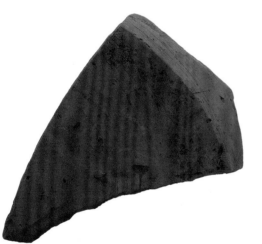 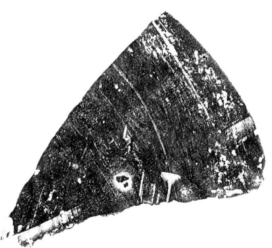

3-35 红陶残盘及拓本,
烧后刻图形于底外壁

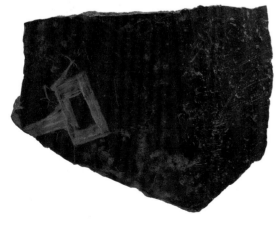 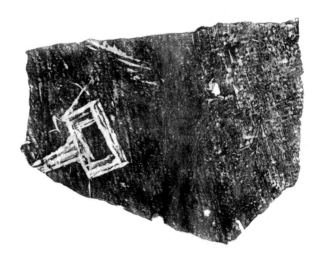

3-36 黑皮陶残罐及拓本,
烧后刻图形于腹部外壁

肆·足下生辉

DESIGNS
DOTS, LINES AND PLANES,
A COLLECTION OF CARVED SYMBOLS IN LIANGZHU CULTURE

三划纹、镂空、满工细纹图案

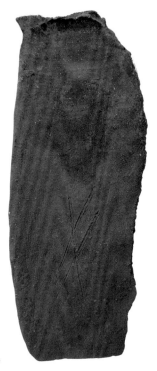

4-01 夹砂红陶鼎足及拓本，
烧前刻图形于足侧

4-02 黑皮陶鼎足，烧前镂
空图形于足侧

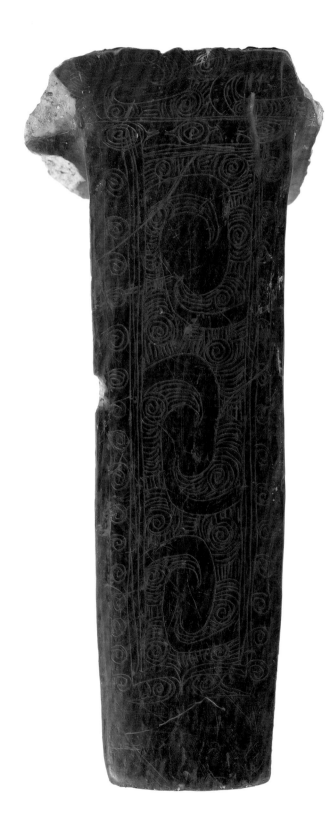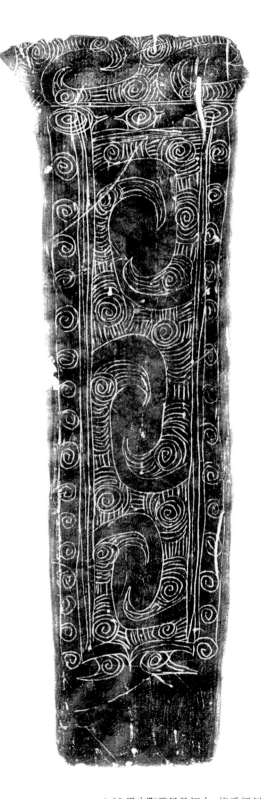

4-03 黑皮陶鼎足及拓本，烧后细刻
图形于足面，侧面镂空（如图 4-02）

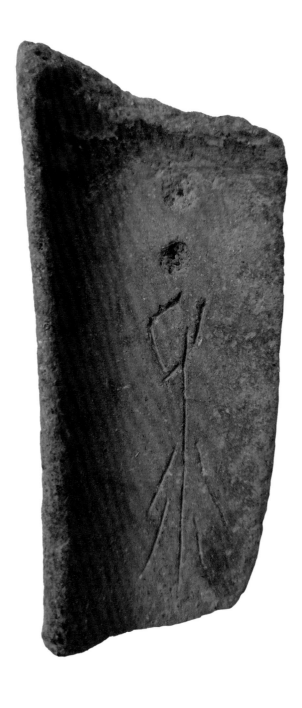
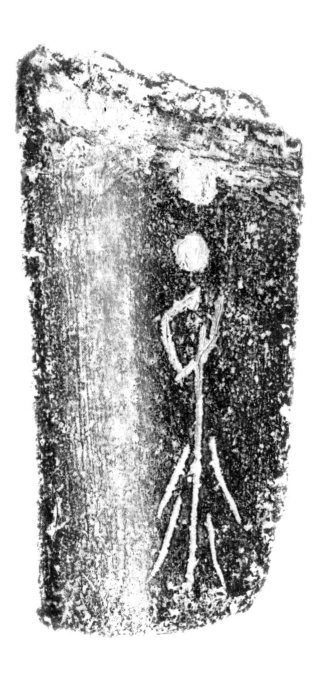

4-04 夹砂红陶鼎足及拓
本, 烧前刻图形于足侧

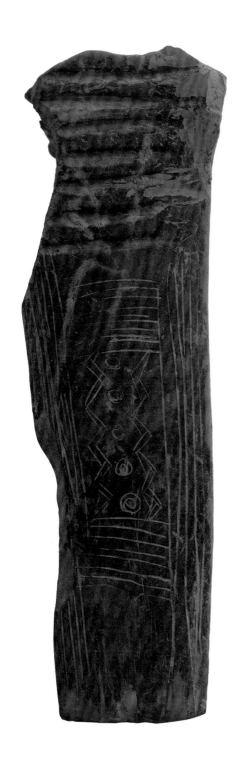
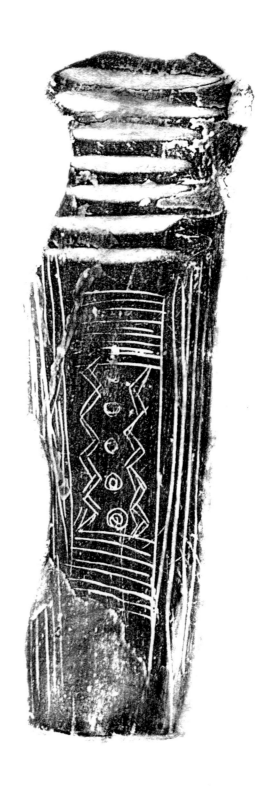

4-05黑皮陶鼎足及拓本,
烧后细刻图形于足面

圈纹、点线纹、井字纹

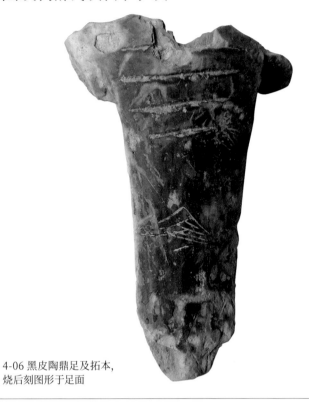

4-06 黑皮陶鼎足及拓本，
烧后刻图形于足面

4-07黑皮陶鼎足及拓本，
烧后刻图形于足面

4-08 夹砂黑皮陶鼎足，
烧前刻图形于足侧

4-09 夹砂红陶鼎足，
烧前刻图形于足侧

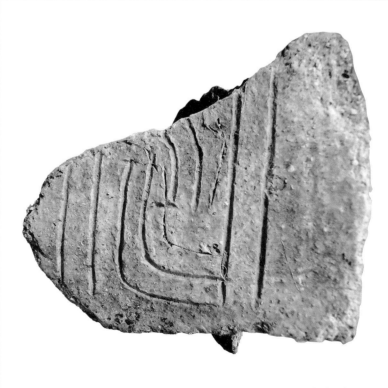

4-10 夹砂红陶鼎足，
烧前刻图形于足面

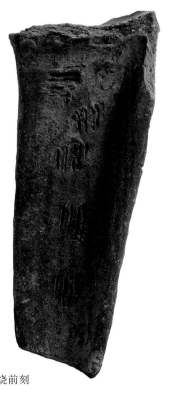
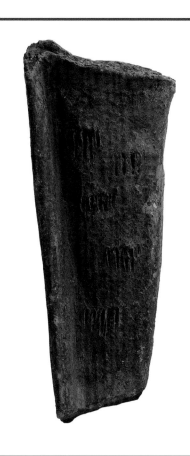

4-11 黑皮陶鼎足, 烧前刻
线组合于足两侧

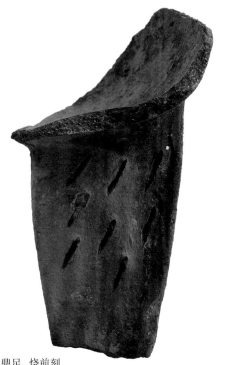
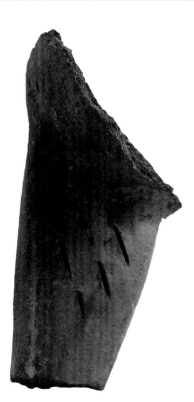

4-12 黑皮陶鼎足, 烧前刻
线组合于足两侧

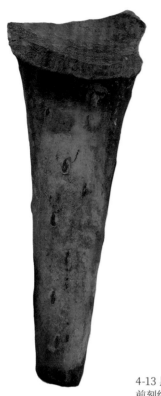

4-13 黑皮陶鼎足，烧
前刻线组合于足侧

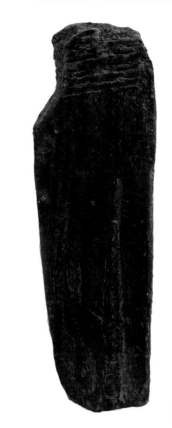

4-14 黑皮陶鼎足，烧
前刻线组合于足两侧

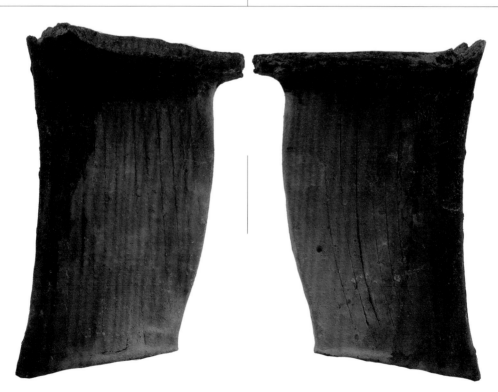

4-15 红陶鼎足，烧前
刻线组合于足两侧

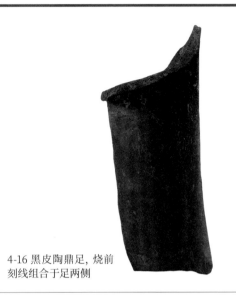

4-16 黑皮陶鼎足, 烧前
刻线组合于足两侧

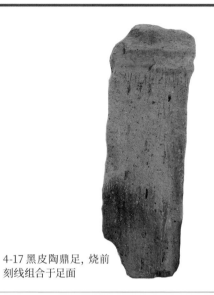

4-17 黑皮陶鼎足, 烧前
刻线组合于足面

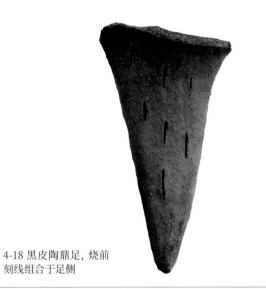

4-18 黑皮陶鼎足, 烧前
刻线组合于足侧

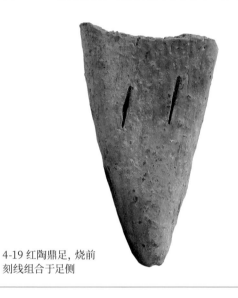

4-19 红陶鼎足, 烧前
刻线组合于足侧

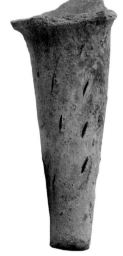
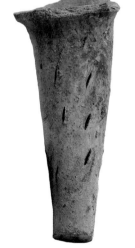

4-20 黑皮陶鼎足, 烧前
刻线组合于足侧

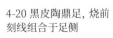

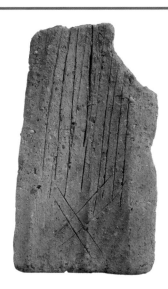

4-21 夹砂陶
鼎足, 烧前刻
图形于足面

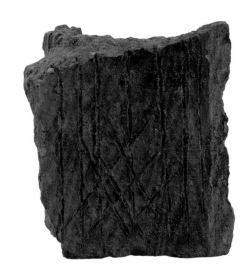

4-22 夹砂陶
鼎足, 烧前刻
图形于足面

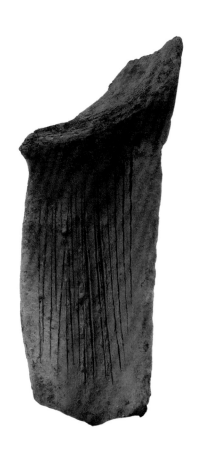

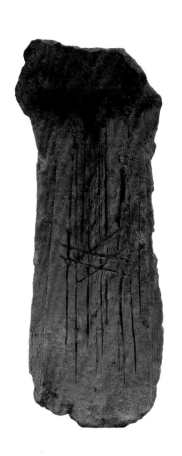

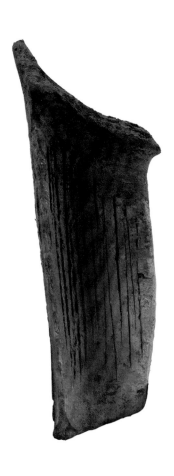

4-23 夹砂陶鼎足, 烧前刻
图形于足面及两侧

单孔、多孔

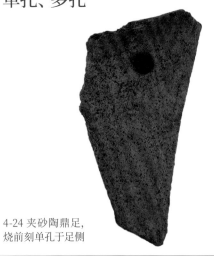

4-24 夹砂陶鼎足,
烧前刻单孔于足侧

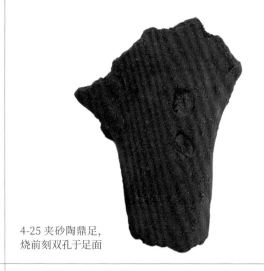

4-25 夹砂陶鼎足,
烧前刻双孔于足面

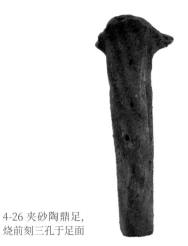

4-26 夹砂陶鼎足,
烧前刻三孔于足面

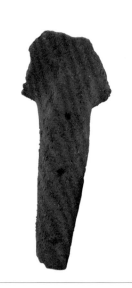

4-27 夹砂陶鼎足,
烧前刻三孔于足面

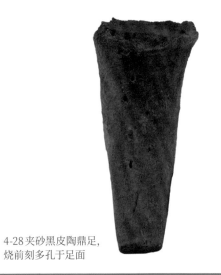

4-28 夹砂黑皮陶鼎足,
烧前刻多孔于足面

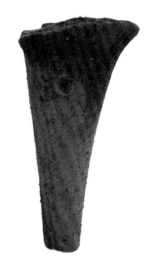

4-29 夹砂陶鼎足,
烧前刻单孔于足侧

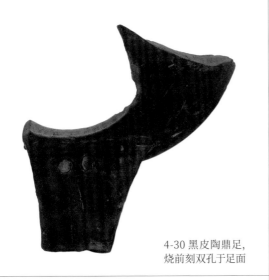

4-30 黑皮陶鼎足，
烧前刻双孔于足面

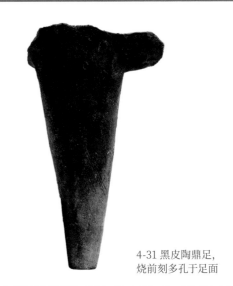

4-31 黑皮陶鼎足，
烧前刻多孔于足面

4-32 夹砂陶鼎足，
烧前刻三孔于足面

4-33 夹砂黑皮陶鼎足，
烧前刻多孔于足面

单线、多线条

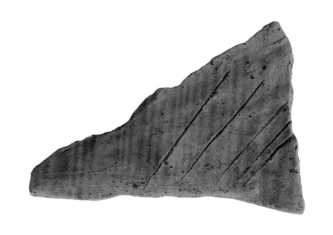

4-34 夹砂陶鼎足, 烧前
刻线组合于足两侧

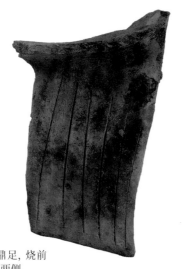

4-35 黑皮陶鼎足, 烧前
刻线组合于足两侧

4-36 黑皮陶鼎足, 烧
前刻线组合于足面

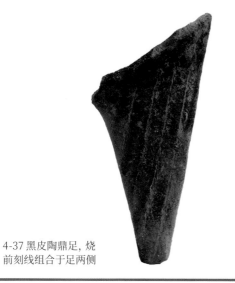

4-37 黑皮陶鼎足, 烧
前刻线组合于足两侧

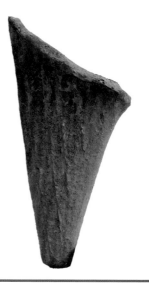

4-38 黑皮陶鼎足, 烧
前刻线组合于足两侧

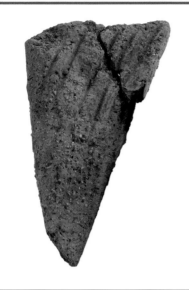

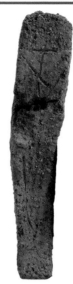

4-39 夹砂陶鼎足，烧前刻线组合于足两侧足面

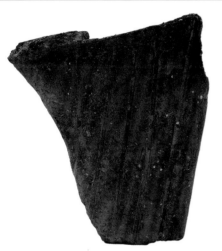

4-40 夹砂陶鼎足，烧前刻线组合于足两侧

4-41 黑皮陶鼎足，烧前刻线组合于足两侧

4-42 黑皮陶鼎足，烧前刻线组合于足两侧

4-43 夹砂黑皮陶鼎足，烧前刻线组合于足两侧

4-44 夹砂陶鼎足，烧
前刻线组合于足两侧

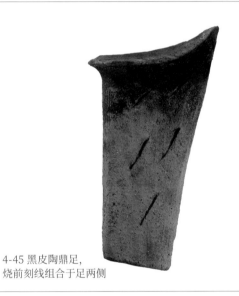

4-45 黑皮陶鼎足，
烧前刻线组合于足两侧

4-46 黑皮陶鼎足，
烧前刻线组合于足内壁

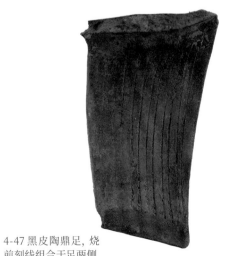

4-47 黑皮陶鼎足，烧
前刻线组合于足两侧

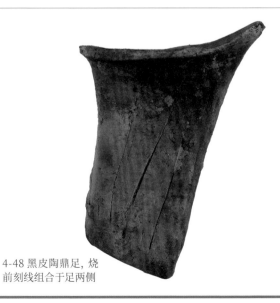

4-48 黑皮陶鼎足，烧
前刻线组合于足两侧

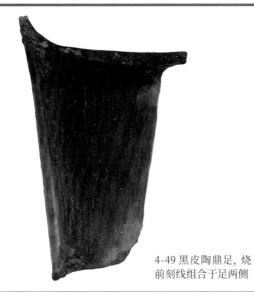

4-49 黑皮陶鼎足，烧
前刻线组合于足两侧

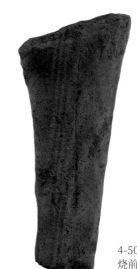

4-50 夹砂红陶鼎足，
烧前刻线于足侧

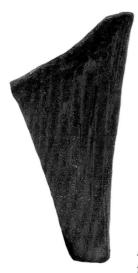

4-51 夹砂黑皮陶鼎足，
烧前刻线组合于足两侧

4-52 夹砂黑皮陶鼎足，
烧前刻线组合于足两侧

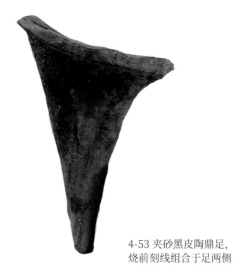

4-53 夹砂黑皮陶鼎足，
烧前刻线组合于足两侧

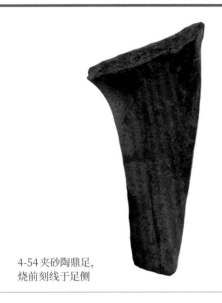

4-54 夹砂陶鼎足，
烧前刻线于足侧

4-55 黑皮陶鼎足，
烧前刻线于足侧

4-56 黑皮陶鼎足，
烧前刻线组合于足两侧

4-57 黑皮陶鼎足，
烧前刻线组合于足面

4-58 夹砂陶鼎足，
烧前刻线组合于足侧

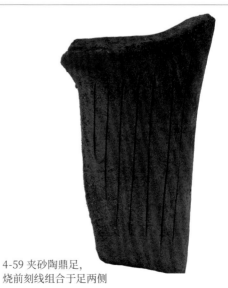

4-59 夹砂陶鼎足，
烧前刻线组合于足两侧

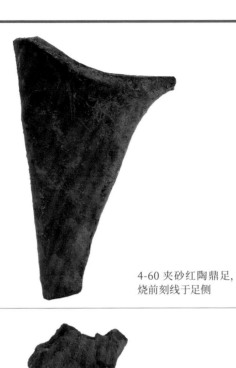

4-60 夹砂红陶鼎足，
烧前刻线于足侧

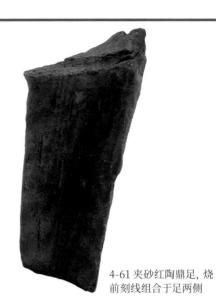

4-61 夹砂红陶鼎足，烧
前刻线组合于足两侧

4-62 夹砂黑陶鼎足，
烧前刻线组合于足面

4-63 夹砂黑陶鼎足，
烧前刻线组合于足两侧

4-64 夹砂陶鼎足，
烧前刻线组合于足两侧

4-65 夹砂黑陶鼎足，
烧前刻线组合于足内壁

4-66 夹砂黑陶鼎足，
烧前刻线组合于足侧

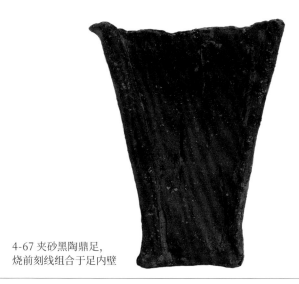

4-67 夹砂黑陶鼎足，
烧前刻线组合于足内壁

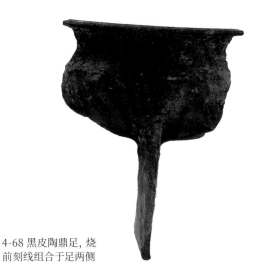

4-68 黑皮陶鼎足，烧
前刻线组合于足两侧

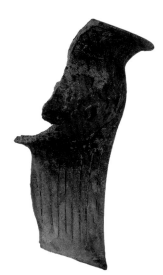

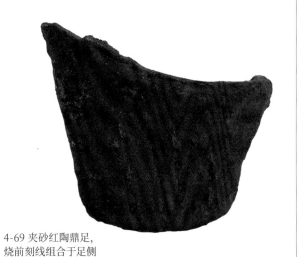

4-69 夹砂红陶鼎足，
烧前刻线组合于足侧

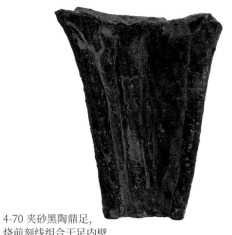

4-70 夹砂黑陶鼎足，
烧前刻线组合于足内壁

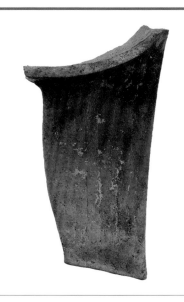

4-71 夹砂黑陶鼎足，
烧前刻线组合于足侧

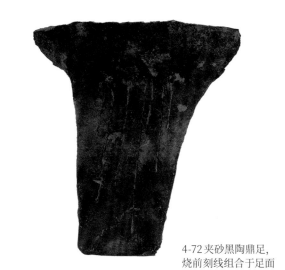

4-72 夹砂黑陶鼎足，
烧前刻线组合于足面

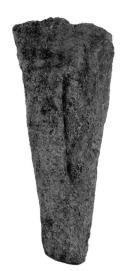

4-73 夹砂陶鼎足，
烧前刻线组合于足面

4-74 夹砂陶鼎足，烧
前刻线组合于足两侧

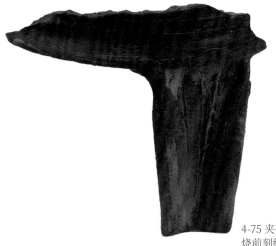

4-75 夹砂黑陶鼎足，
烧前刻线组合于足内壁

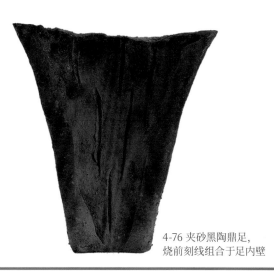

4-76 夹砂黑陶鼎足，
烧前刻线组合于足内壁

4-77 夹砂黑陶鼎足,
烧前刻线组合于足内壁

4-78 夹砂陶鼎足,烧
前刻线组合于足两侧

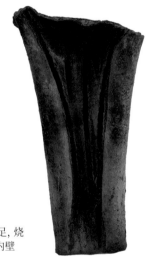

4-79 夹砂黑陶鼎足,烧
前刻线组合于足内壁

4-80 夹砂黑陶鼎足,
烧前刻线组合于足内壁

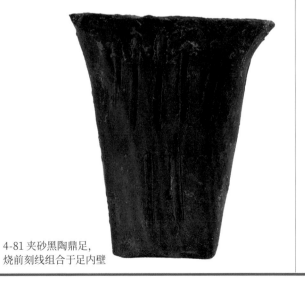

4-81 夹砂黑陶鼎足,
烧前刻线组合于足内壁

4-82 夹砂黑陶鼎足,
烧前刻线组合于足内壁

4-83 夹砂陶鼎足，烧前
刻线组合于足侧

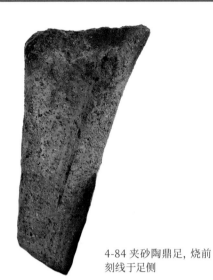

4-84 夹砂陶鼎足，烧前
刻线于足侧

4-85 夹砂黑陶鼎足，
烧前刻线组合于足面

4-86 夹砂陶鼎足，
烧前刻线组合于足侧

4-87 夹砂陶鼎足，
烧前刻线于足侧

网格纹、线条交叉面组合

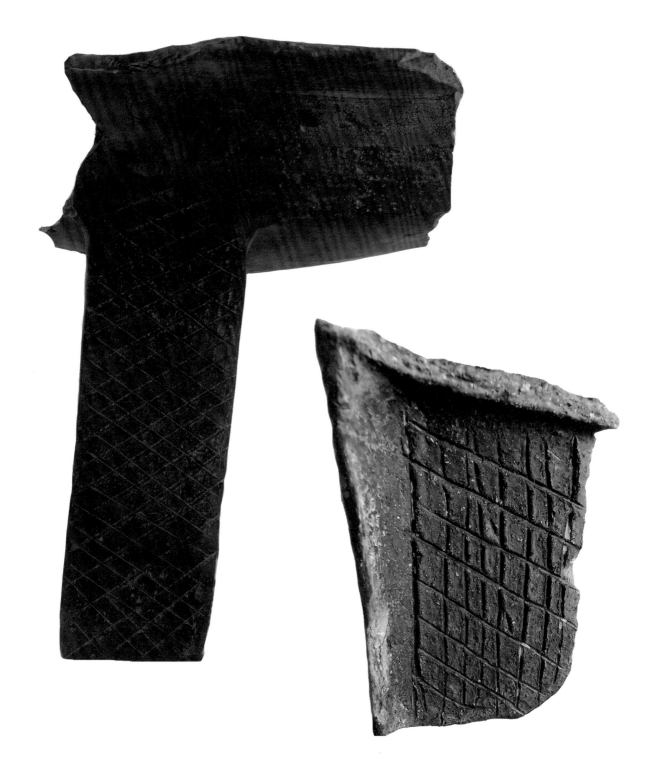

4-88 黑皮陶鼎足，
烧前刻线组合于足面

4-89 黑皮陶鼎足，
烧前刻线组合于足侧

4-90 夹砂陶鼎足，
烧前刻线组合于足侧

4-91 夹砂陶鼎足，
烧前刻线组合于足侧

4-92 夹砂黑陶鼎足，
烧前刻线组合于足侧

4-93 黑皮陶鼎足，
烧前刻线组合于足面

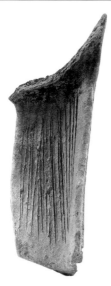

4-94 夹砂陶鼎足，
烧前刻线组合于足侧

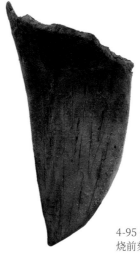

4-95 夹砂陶鼎足，
烧前刻线组合于足侧

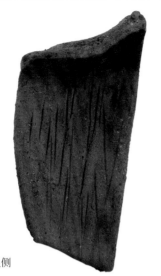

4-96 夹砂陶鼎足，
烧前刻线组合于足侧

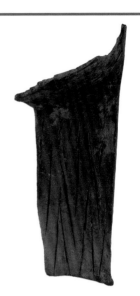

4-97 夹砂黑陶鼎足，
烧前刻线组合于足侧

4-98 夹砂黑陶鼎足，
烧前刻线组合于足侧

4-99 夹砂黑陶鼎足，
烧前刻线组合于足侧

4-100 夹砂黑陶鼎足，
烧前刻线组合于足侧

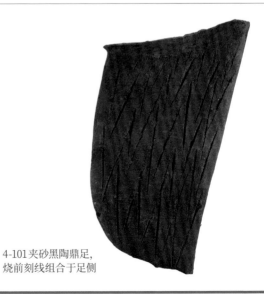

4-101 夹砂黑陶鼎足，
烧前刻线组合于足侧

4-102 夹砂红陶足，
烧前刻线组合于足面

4-103 夹砂陶鼎足，烧前
刻图形于足面及两侧

4-104 夹砂陶鼎足，
烧前刻图形于足面

4-105 夹砂
陶鼎足, 烧
前 刻 线 组
合于足面

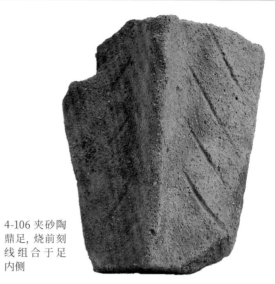

4-106 夹砂陶
鼎足, 烧前刻
线 组 合 于 足
内侧

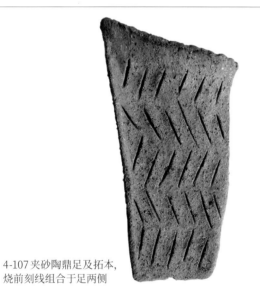

4-107 夹砂陶鼎足及拓本,
烧前刻线组合于足两侧

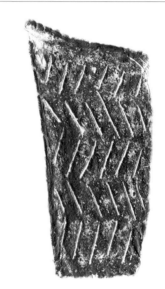

4-108 夹砂陶鼎足,
烧前刻图形于足侧

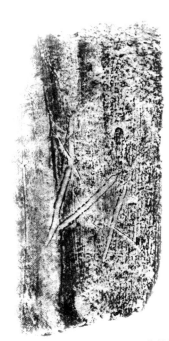

4-109 黑皮陶鼎足及拓本，烧前刻图形于足侧

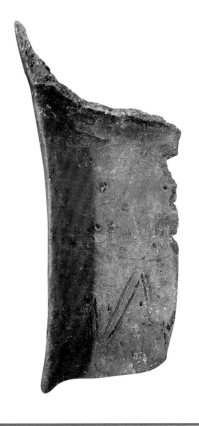

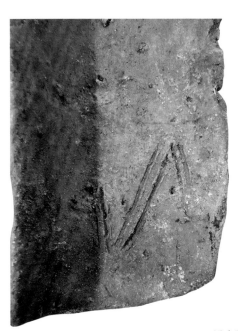

4-110 黑皮陶鼎足，烧前刻图形于足侧

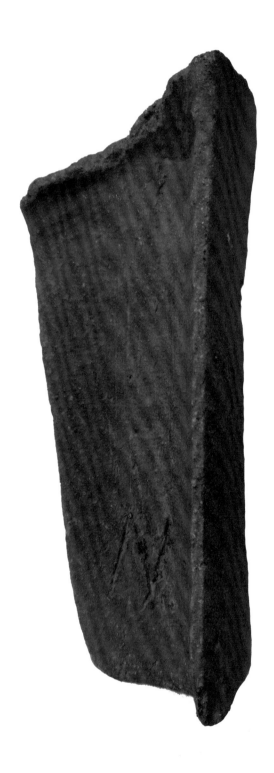
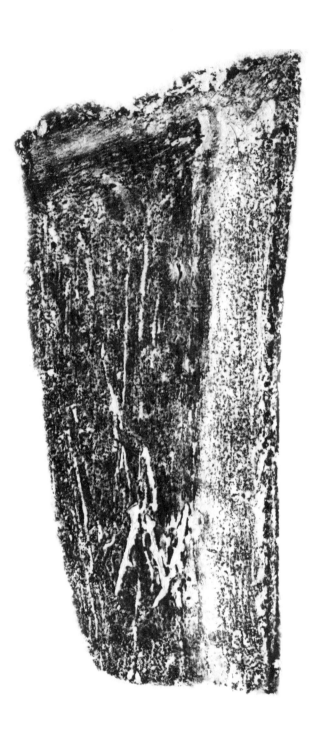

4-111夹砂红陶鼎足及拓本,
烧前刻图形于足侧

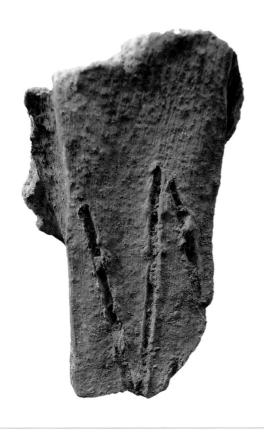
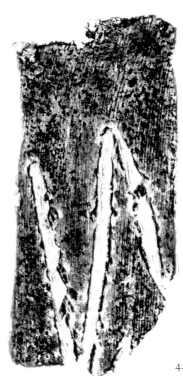

4-112夹砂陶鼎足及拓本，
烧前刻图形于足面

4-113夹砂陶鼎足及拓本，
烧前刻图形于足侧

4-114 夹砂陶鼎足及拓
本, 烧前刻图形于足侧

4-115 夹砂陶鼎足及拓
本, 烧前刻图形于足侧

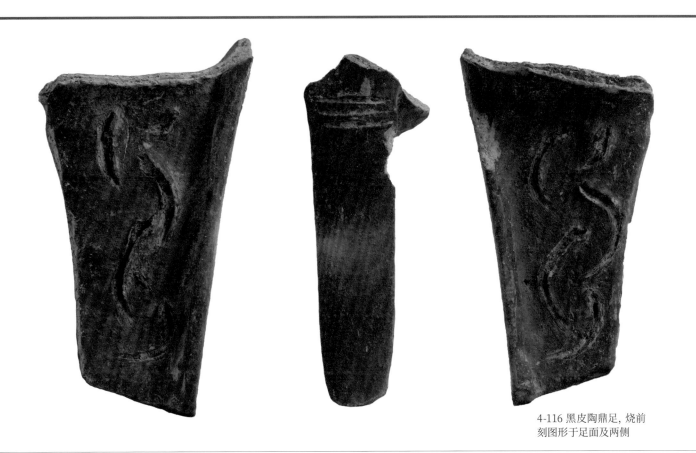

4-116 黑皮陶鼎足，烧前刻图形于足面及两侧

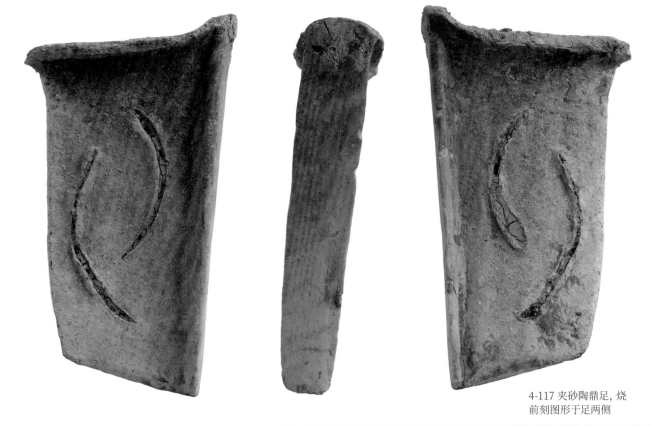

4-117 夹砂陶鼎足，烧前刻图形于足两侧

4-118 夹砂陶鼎足, 烧前刻图形于足面

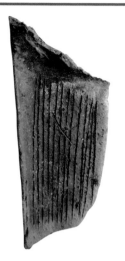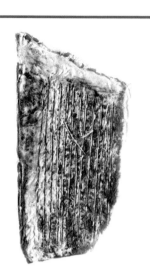

4-119 夹砂陶鼎足及拓本, 烧前刻图形于足侧

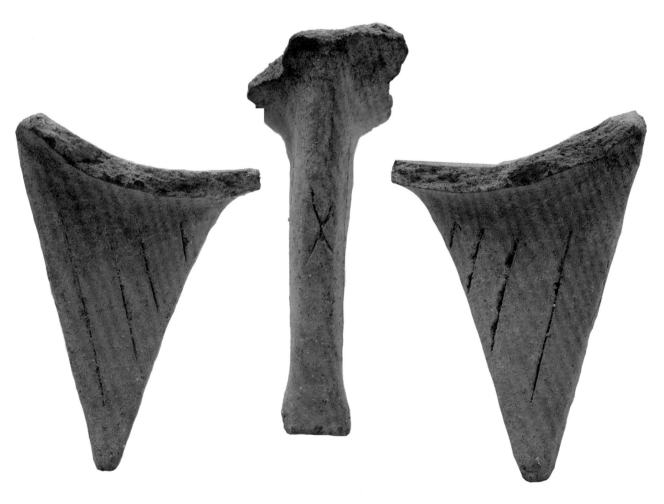

4-120 夹砂陶鼎足, 烧前
刻图形于足面及两侧

伍·器物有道

钵、豆、夹砂陶鼎、布纹盖、罐

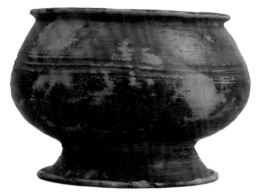

5-01 带刻画之常见器
形——黑皮陶钵

5-02 带刻画之常见器
形——灰皮陶豆

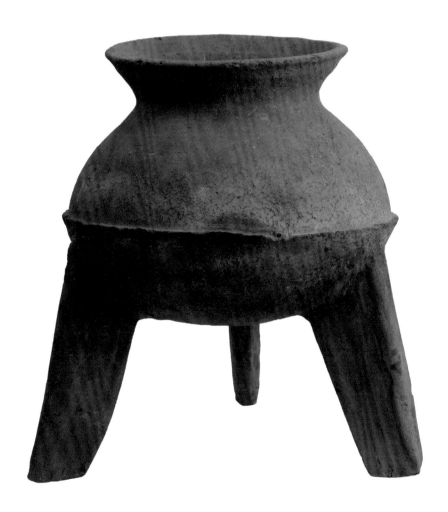

5-03 带刻画之常见器
形——夹砂陶鼎

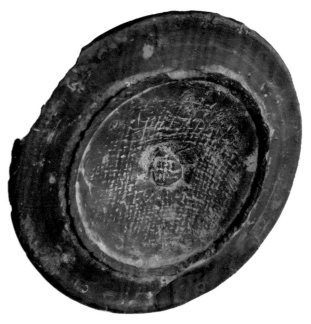

5-04 带刻画之常见器形——
黑皮陶盖子（盖内壁麻布留痕）

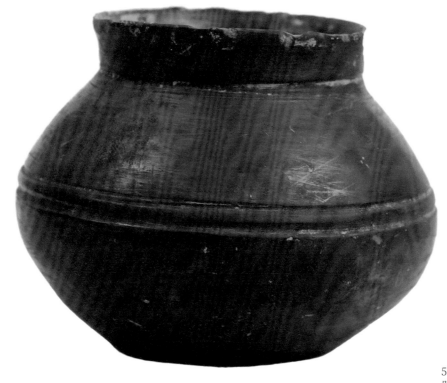

5-05 带刻画之常见
器形——黑皮陶罐

高脚杯、盘、壶、猪、猫头鹰形盖

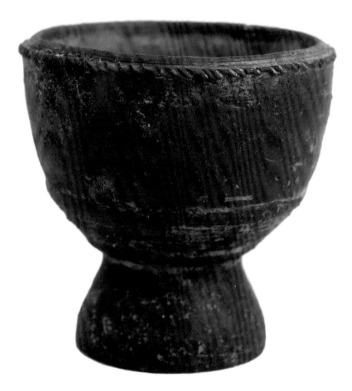

5-06 带刻画之常见器形——
黑皮陶高脚杯

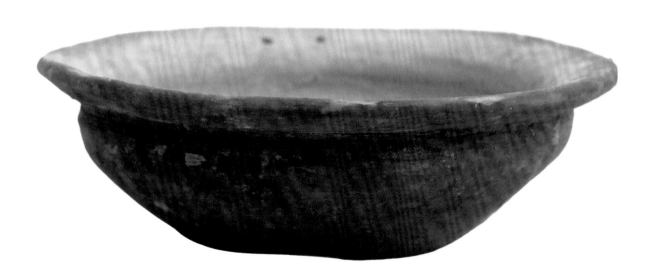

5-07 带刻画之常见器
形——黑皮陶盘

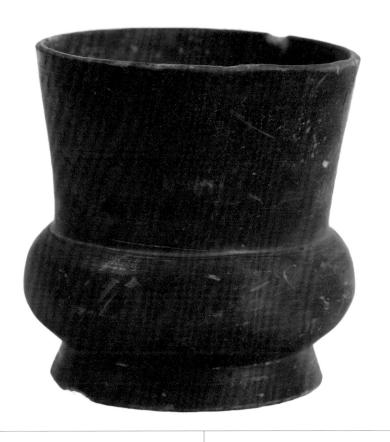

5-08 带刻画之常见
器形——黑皮陶壶

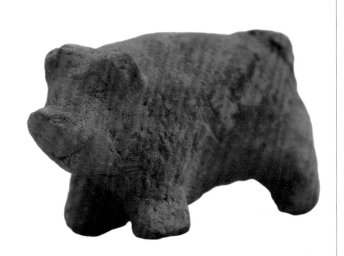

5-09 黑皮陶猪

5-10 黑皮陶猫
头鹰形盖子

豆、罐、壶、背壶、鼎

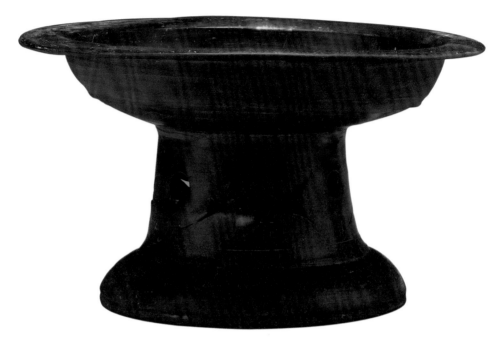

5-11 带刻画、彩绘之常见
器形——镜面黑皮陶豆

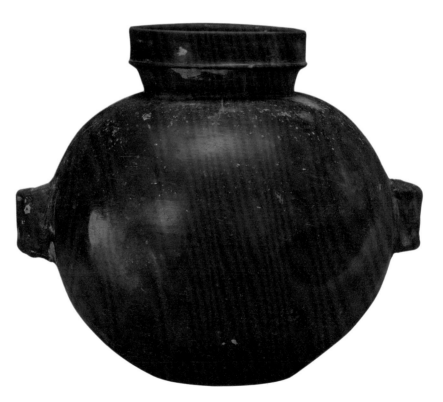

5-12 带刻画之常见器
形——镜面黑皮陶罐

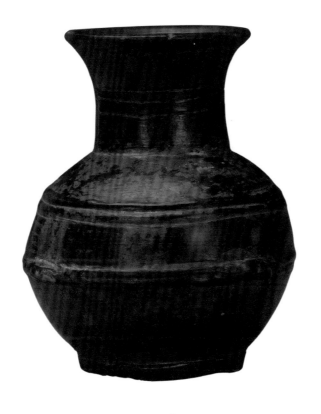

5-13 带刻画、彩绘之常见
器形——彩绘黑皮陶壶

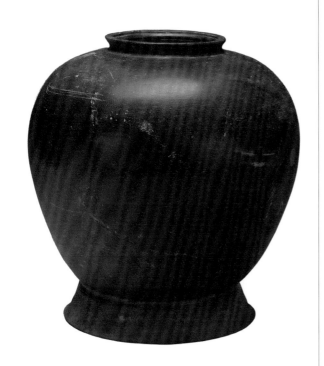

5-14 带刻画之常见器
形——镜面黑皮陶罐

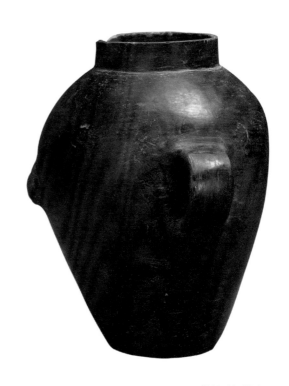

5-15 带刻画之常见器
形——镜面黑皮陶背壶

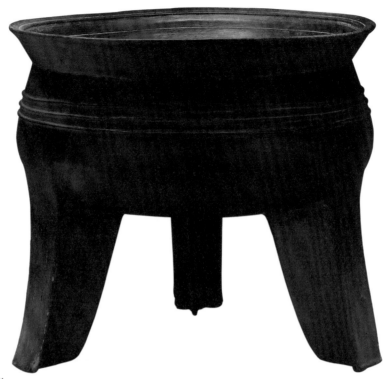

5-16 带刻画之常见器形——
镜面黑皮陶鼎

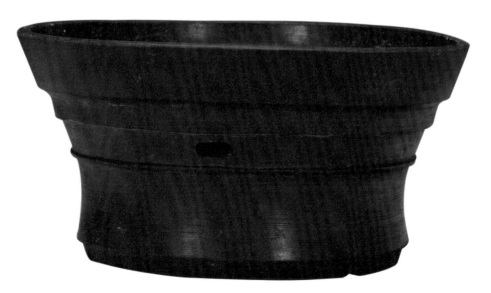

5-17 带刻画之常见器形——
镜面黑皮陶豆

CRAFTS
DOTS, LINES AND PLANES,
A COLLECTION OF CARVED SYMBOLS IN LIANGZHU CULTURE

陆·匠心留痕

烧前工匠各种技法留痕

6-01 黑皮陶口沿残
件内壁，烧前压痕

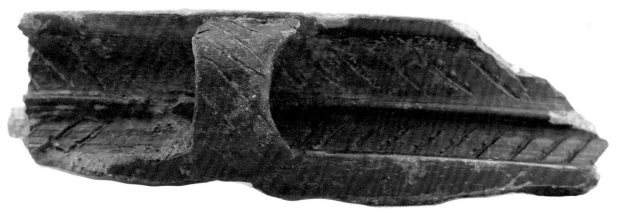

6-02 夹砂黑皮陶
残件，烧前刻纹

6-03 黑皮陶口沿残
件外内壁, 烧前压痕

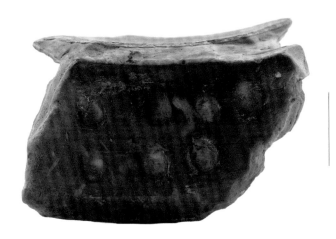

6-04 黑皮陶残件
外内壁, 烧前压痕

6-05 黑皮陶残件,
烧前刻纹于外壁

6-06 黑皮陶盘残件
及拓本, 烧前刻纹

6-07 镜面黑皮陶盖
子残件, 烧前刻纹

6-08 红陶片残件,
烧前刻纹

6-09 黑皮陶残豆管,
烧前刻纹

6-10 黑皮陶残片,
烧前刻纹

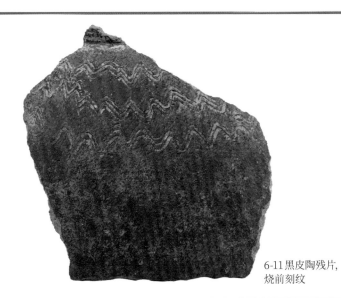

6-11 黑皮陶残片,
烧前刻纹

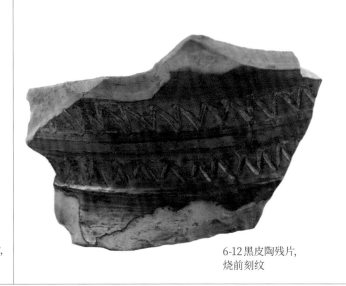

6-12 黑皮陶残片,
烧前刻纹

6-13 黑皮陶口沿
残件,烧前压痕

6-14 灰皮陶残片,
烧前刻纹

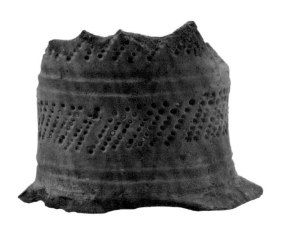

6-15 灰皮陶残
豆管,烧前压痕

6-16 黑皮陶残豆管,
烧前刻纹

6-17 黑皮陶残片,
烧前刻纹

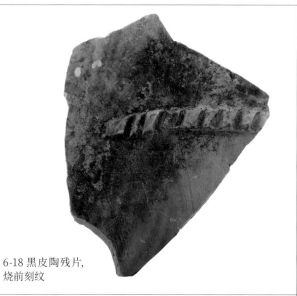

6-18 黑皮陶残片,
烧前刻纹

6-20 黑皮陶口沿残件,
烧前刻纹

6-21 黑皮陶残件,
烧前压痕

6-19 黑皮陶残片,
烧前刻纹

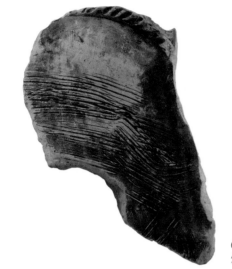

6-22 黑皮陶鬶残件,
烧前刻纹

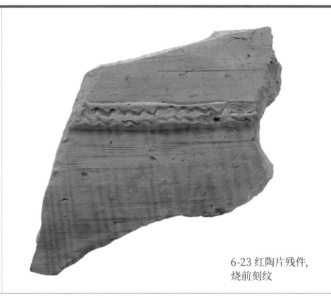

6-23 红陶片残件,
烧前刻纹

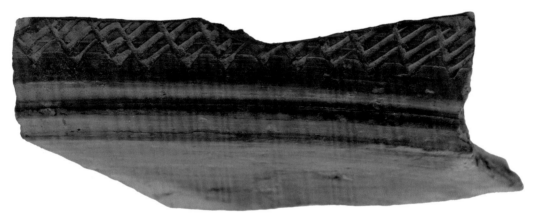

6-24 黑皮陶盘残
口沿,烧前刻纹

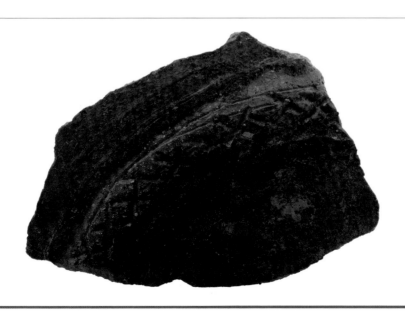

6-25 黑皮陶残件,
烧前刻纹

6-26 黑皮陶残件,
烧前刻纹

6-27 黑皮陶
残件, 烧前刻纹

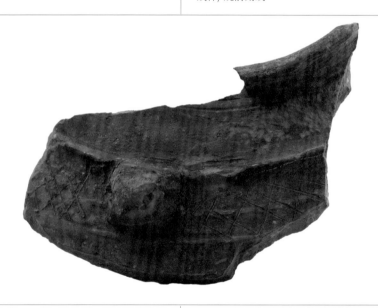

6-28 黑皮陶两系罐
残件, 烧前刻纹

6-29 黑皮陶残件,
烧前刻纹

6-30 黑皮陶残件,
烧前刻纹

6-31 黑皮陶残件,
烧前刻纹

6-32 黑皮陶残件,
烧前刻纹

6-33 灰皮陶残件,
烧前刻纹

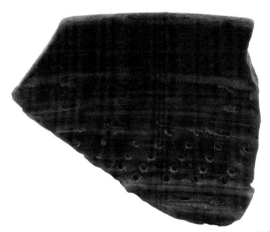

6-34 黑皮陶残件,
烧前压痕

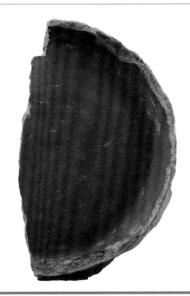

6-35 黑皮陶
残底,底上布
满黑衣水纹
肌理

工匠手指留痕

6-36 黑皮陶残件,
烧前匠人手指留纹

6-37 黑皮陶残件, 烧
前匠人五指拉胚留痕

6-38 灰陶残件, 烧
前匠人手指留纹

6-39 黑皮陶残件, 烧
前匠人五指挖底留痕

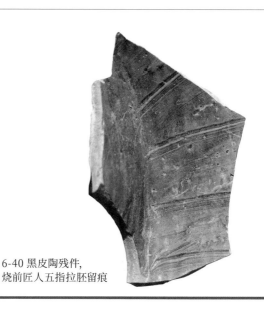

6-40 黑皮陶残件,
烧前匠人五指拉胚留痕

COLORS

DOTS, LINES AND PLANES,
A COLLECTION OF CARVED SYMBOLS IN LIANGZHU CULTURE

柒·浓墨重彩

彩绘线条、水纹、回格纹

7-01 黄褐陶加彩绘
残片，烧后加彩

7-02 黄褐陶加彩绘
残片，烧后加彩

7-03 黄褐陶加彩绘
残片，烧后加彩

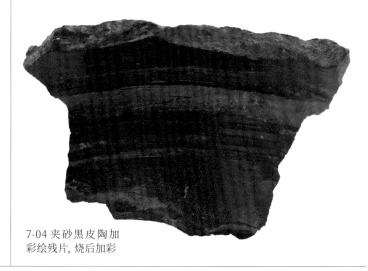

7-04 夹砂黑皮陶加
彩绘残片，烧后加彩

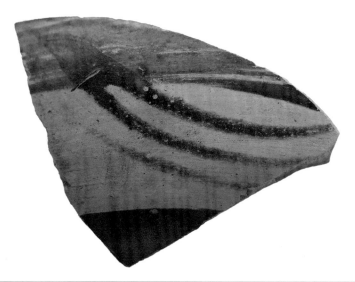

7-05 蛋壳黄褐高温陶
残片，烧前加彩绘

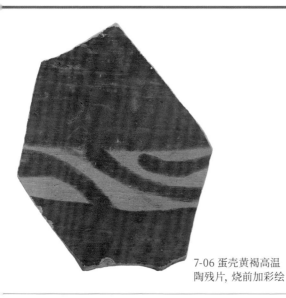

7-06 蛋壳黄褐高温
陶残片, 烧前加彩绘

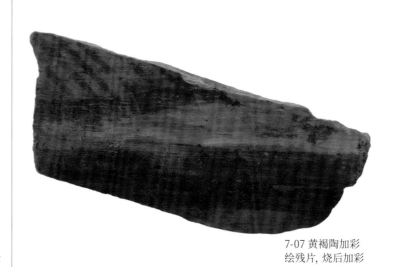

7-07 黄褐陶加彩
绘残片, 烧后加彩

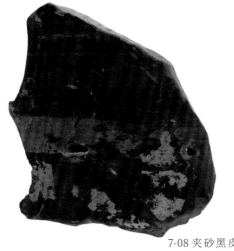

7-08 夹砂黑皮陶加
彩绘残片, 烧后加彩

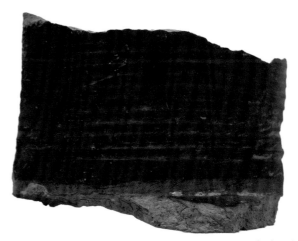

7-09 夹砂黑皮陶加
彩绘残片, 烧后加彩

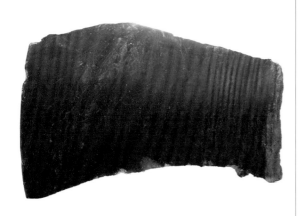

7-10 夹砂黑皮陶加
彩绘残片, 烧后加彩

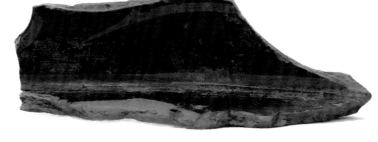

7-11 夹砂黑皮陶加
彩绘残片, 烧后加彩

7-12 夹砂黑皮陶加彩
绘残片，烧后加彩

7-13 黄褐陶加彩绘残
片，烧后两面加彩

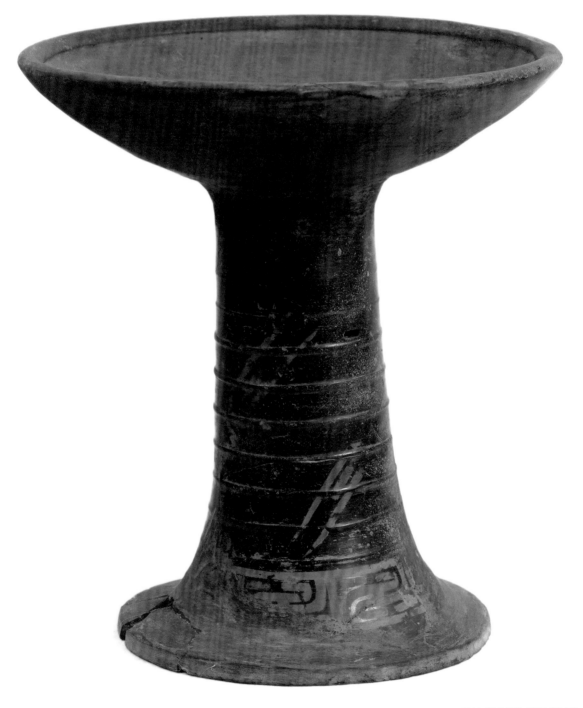

7-14 黑皮陶加彩豆（修复），
烧后加彩

彩绘网格纹、波浪纹

7-15 黑皮陶加彩绘
残片，烧前加彩

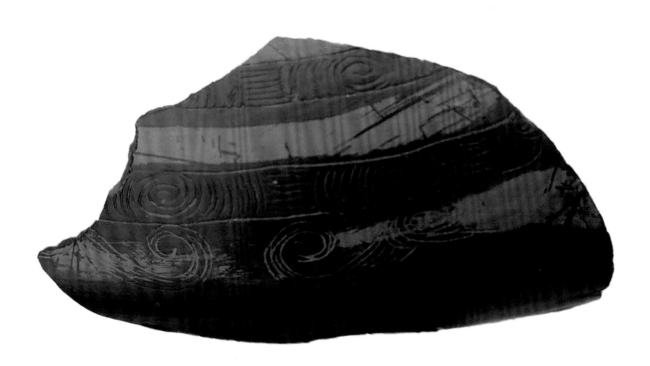

7-16 黑皮陶刻纹加彩
绘残片，烧后加彩

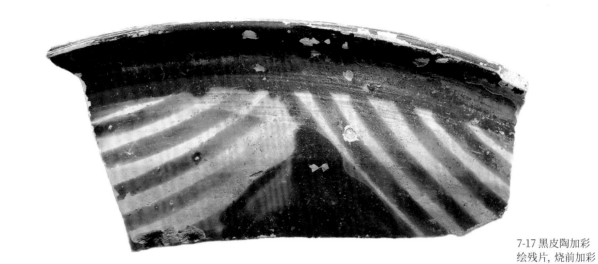

7-17 黑皮陶加彩
绘残片，烧前加彩

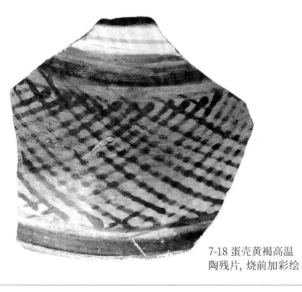

7-18 蛋壳黄褐高温
陶残片，烧前加彩绘

7-19 蛋壳黄褐高温
陶残片，烧前加彩绘

7-20 蛋壳黄褐高温
陶残片，烧前加彩绘

7-21 黑皮陶加彩绘
残片，烧前加彩

7-22 黄褐陶加彩绘
残片，烧后加彩

7-23 黄褐陶加彩绘
残片，烧后加彩

7-24 黑皮陶加彩绘
残片，烧后加彩

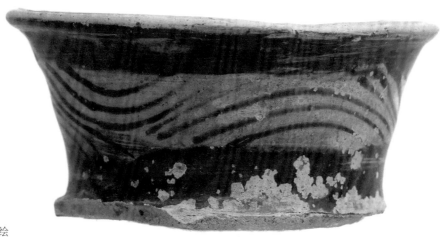

7-25 黑皮陶加彩绘
口沿，烧前加彩

捌·刻画工具

188 ┃ 黑曜石、鲨鱼齿、燧石

黑曜石、鲨鱼齿、燧石

8-01 黑曜石
高 42mm

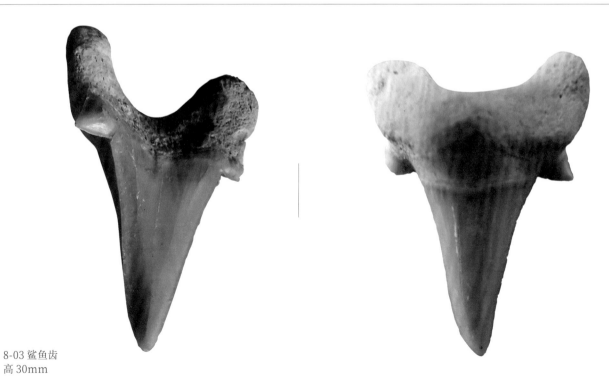

8-03 鲨鱼齿
高 30mm

8-02 燧石
高 45mm

8-04 鲨鱼齿
高 25mm

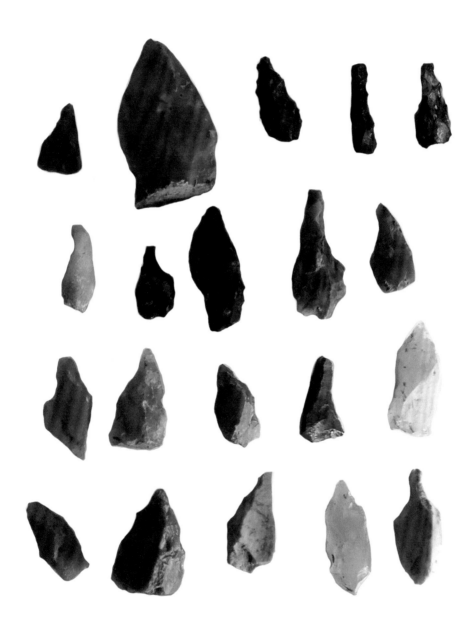

8-05 燧石一组
最高 35mm

玖·浙江新石器
时期制陶
（良渚文化之前）

9-01 上山文化
双耳罐 白色彩绘（浙江省博物馆展）

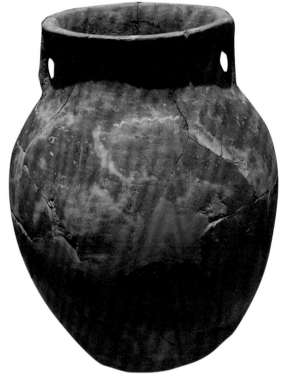

9-02 上山文化
白色太阳纹饰（浙江省博物馆展）

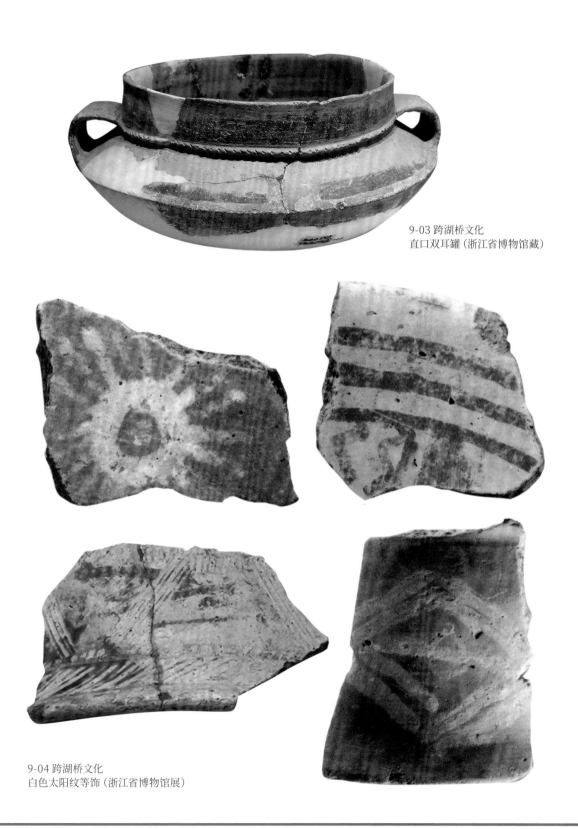

9-03 跨湖桥文化
直口双耳罐（浙江省博物馆藏）

9-04 跨湖桥文化
白色太阳纹等饰（浙江省博物馆展）

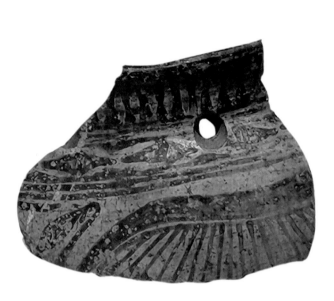

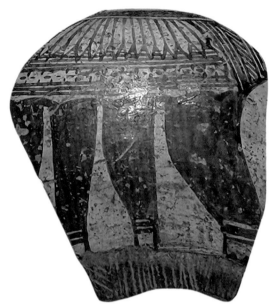

9-05 河姆渡文化
彩绘陶片(浙江省博物馆藏)

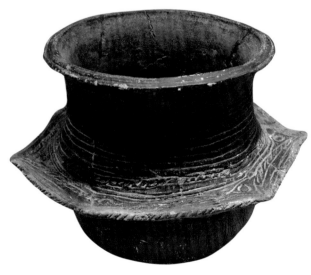

9-06 河姆渡文化
五叶纹陶片(浙江省博物馆藏)

9-07 河姆渡文化
黑陶腰沿釜(浙江省博物馆藏)

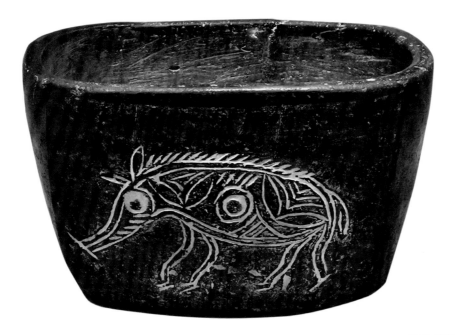

9-08 河姆渡文化
猪纹陶钵(浙江省博物馆藏)

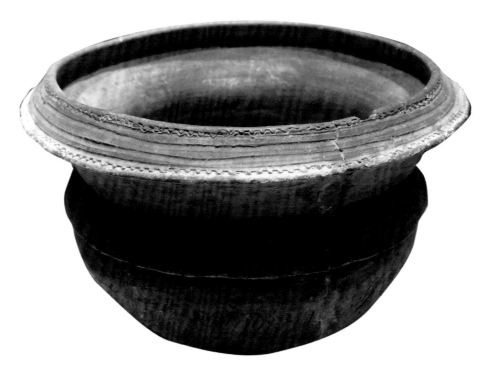

9-09 河姆渡文化
黑陶腰沿釜(浙江省博物馆藏)

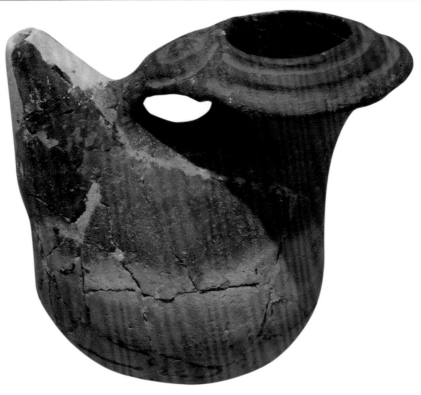

9-10 马家浜文化
陶盉（浙江省博物馆藏）

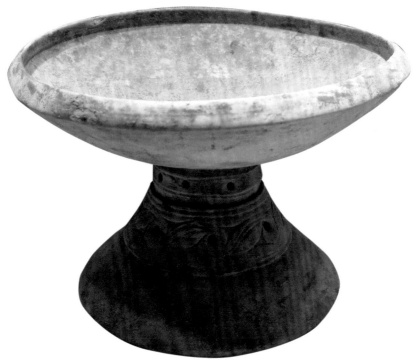

9-11 马家浜文化
灰陶豆（余杭窑博物馆藏）

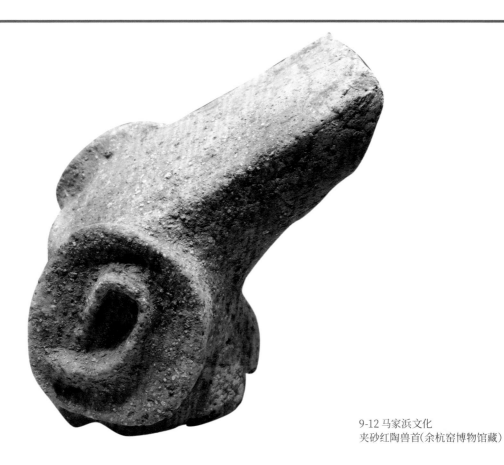

9-12 马家浜文化
夹砂红陶兽首(余杭窑博物馆藏)

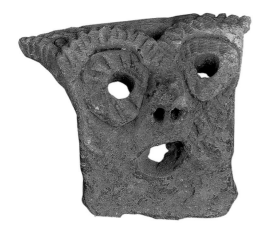

9-13 马家浜文化
兽面形陶器耳(嘉兴博物馆藏)

9-14 马家浜文化
陶猪(浙江省博物馆藏)

9-15 崧泽文化
假腹陶簋(浙江省博物馆藏)

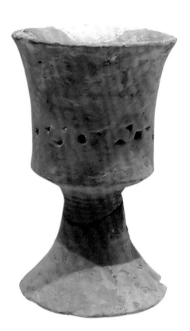

9-16 崧泽文化
假腹陶杯(浙江省博物馆藏)

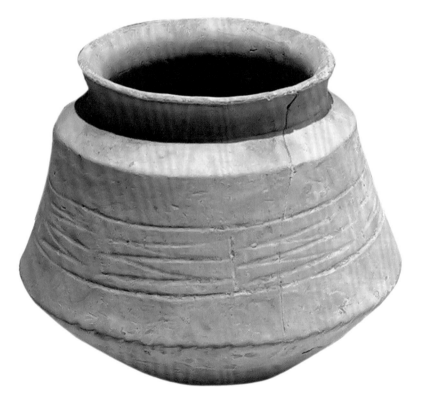

9-17 崧泽文化
陶罐(浙江省博物馆藏)

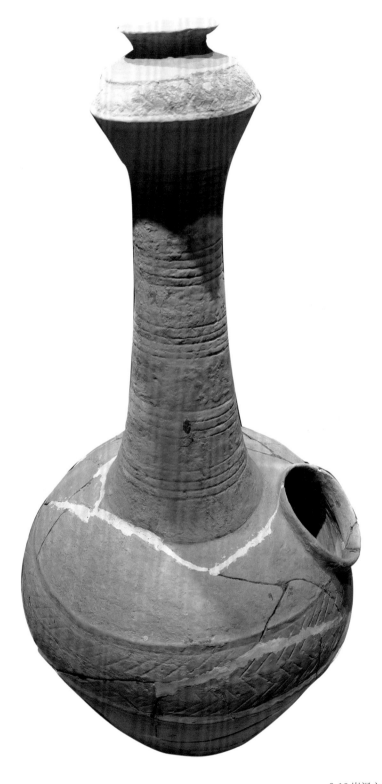

9-18 崧泽文化
长颈陶壶（浙江省博物馆藏）

后记

5000多年前生活在杭州瓶窑一带的手工业者，在黑陶入窑前用竹刀或石刀刻画下了"N""W""Y""个""五""三""十"等众多简单的字形符号。在不同出土地（杭嘉湖、闵行、苏北居多）的不同器型中都有发现，推断这应该是传承了跨湖桥文化演变而来的良渚早期固定式的文字符号，属记录性通用标识。匠人往往刻于器物的口沿内侧、足部、底部，显然不是为了美观而刻之。到了良渚文化鼎盛时期，社会最高层面对礼器、生活器具的要求不断提升，出现了利用打制燧石在镜面薄胎黑陶上刻符、画纹、彩绘记事的方式。娴熟的刻画技术表现了粗中有细、细中加彩的各种图案。奢华的满工装饰纹有动植物、神兽图腾、生活场景……正是这些烧前和烧后两大体系的留痕象形，会意地记录了这段兴盛了八个世纪的刀歌火画生活所体现出的文化自信。今天我们把散落在民间的这些碎片，集成这本《点线面：良渚文化刻画符号集萃》。希望阅读者将这段精彩的历史演绎下去，进一步探索未解之谜。

此书顺利出版得益于众多师友的帮助，在此一并谢过。

<div style="text-align:right">

金志昂

辛丑 初春

</div>

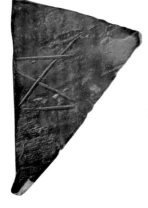

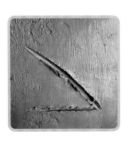